水彩风景画
鉴赏与技法

张相森　陈蕾　主编

清华大学出版社
北京

内 容 简 介

本书按照水彩风景画的学习节奏编写,从理论知识、实践过程、作品分析、名作鉴赏等方面全面提升读者的实践能力和审美水平。其中理论知识部分详细介绍了水彩风景画的历史渊源、发展脉络及艺术特点,为初学者提供了全面而系统的基础知识;实践过程部分重点介绍了水彩风景画的创作技法与实践步骤,指导读者从基础到进阶,逐步掌握水彩风景画的技法;本书特别增设了大师水彩风景画鉴赏部分,通过对大师水彩风景画作品的深入解读和学习,读者可以开阔视野,提升审美眼界,进一步培养艺术修养。

无论是初学者,还是有一定绘画基础的爱好者,本书都为其提供了一个全面学习、提升水彩风景画技能和审美的平台。

本书封面贴有清华大学出版社防伪标签,无标签者不得销售。
版权所有,侵权必究。举报:010-62782989,beiqinquan@tup.tsinghua.edu.cn。

图书在版编目(CIP)数据

水彩风景画鉴赏与技法 / 张相森,陈蕾主编. -- 北京:清华大学出版社, 2025.2. -- ISBN 978-7-302-68336-0

Ⅰ. J215

中国国家版本馆 CIP 数据核字第 20255QG380 号

责任编辑:聂军来
封面设计:常雪影
责任校对:袁 芳
责任印制:曹婉颖

出版发行:清华大学出版社
网　　址:https://www.tup.com.cn,https://www.wqxuetang.com
地　　址:北京清华大学学研大厦 A 座　　邮　编:100084
社 总 机:010-83470000　　邮　购:010-62786544
投稿与读者服务:010-62776969, c-service@tup.tsinghua.edu.cn
质量反馈:010-62772015, zhiliang@tup.tsinghua.edu.cn
课件下载:https://www.tup.com.cn, 010-83470410
印 装 者:大厂回族自治县彩虹印刷有限公司
经　　销:全国新华书店
开　　本:185mm×260mm　　印　张:6.25　　字　数:124 千字
版　　次:2025 年 2 月第 1 版　　印　次:2025 年 2 月第 1 次印刷
定　　价:39.00 元

产品编号:099893-01

前　言

水彩画作为一种独特而富有魅力的艺术形式，自诞生以来就深受艺术家和大众的喜爱与追捧。尤其在风景画这个领域，水彩以其独有的透明性、轻盈柔和的效果，最擅捕捉自然景色细腻之美的特点，成为艺术家观察世界和表达情感的重要工具。

本书旨在为读者提供一份系统且实用的水彩风景画鉴赏与技法指南，帮助读者深入理解和掌握水彩风景画的特点和绘画技法。本书将探讨水彩风景画的历史渊源、发展脉络及艺术特点，以便读者能够更好地理解和欣赏这种艺术形式的内涵与魅力。同时，本书也将重点介绍水彩风景画的创作技法与实践程序，涵盖从构图到色彩运用、光影表现、水分控制等方面的基础知识，旨在帮助读者掌握水彩风景画的基本绘画技巧，并通过五个不同主题的水彩风景写生实践提升绘画水平。在这个过程中，本书将引导读者通过对大自然景色的观察和感悟，以及对艺术语言的探索和理解，逐步培养其对水彩风景画创作的独立思考能力和审美素养，激发创作激情，提升艺术表达能力。

本书按照水彩风景画的学习进程编写，从理论知识、实践过程、作品分析、名作鉴赏等方面全面提升读者的实践能力和审美水平。本书第一章、第三章、第四章由张相森编写，第二章和第五章由陈蕾编写。本书适合作为高等院校美育教学用书，以及广大美术爱好者的参考用书。

愿本书能够成为读者学习水彩风景画的重要参考资料，为他们在水彩风景画领域的学习与创作提供有益的指导与帮助。接下来让我们一同探索水彩风景画的魅力，感受大自然的美丽，享受艺术创作的乐趣吧！

<div style="text-align:right">

编　者

2024 年 5 月

</div>

目 录

第一章　水彩风景画概述　　1

第一节　水彩画的起源与演变 …………………… 1
第二节　水彩风景画的历史与发展 ……………… 4

第二章　水彩风景画的基本材料与工具　　7

第一节　水彩画颜料的种类与特性 ……………… 7
第二节　水彩画纸的选择与处理 ………………… 8
第三节　水彩画笔的分类与运用 ………………… 10
第四节　其他辅助工具与材料 …………………… 12

第三章　水彩风景画的基本技法　　13

第一节　取景与构图 ……………………………… 13
第二节　色彩运用 ………………………………… 17
第三节　光影处理 ………………………………… 27
第四节　水分控制 ………………………………… 29
第五节　运笔技巧 ………………………………… 30

第四章　水彩风景画的写生创作实践　　32

第一节　自然风景写生 …………………………… 32
第二节　建筑街景写生 …………………………… 39
第三节　渔船水景写生 …………………………… 49
第四节　冬日雪景写生 …………………………… 54
第五节　树木丛林写生 …………………………… 59

第五章　大师水彩风景画鉴赏　66

第一节　威廉·透纳水彩风景画鉴赏 ……………………………………………… 66

第二节　鲁道夫·冯·阿尔特水彩风景画鉴赏 …………………………………… 69

第三节　洛根·萨金特水彩风景画鉴赏 …………………………………………… 71

第四节　温斯洛·霍默水彩风景画鉴赏 …………………………………………… 74

第五节　安德鲁·怀斯水彩风景画鉴赏 …………………………………………… 77

第六节　贡纳·韦德福斯水彩风景画鉴赏 ………………………………………… 81

第七节　安德斯·佐恩水彩风景画鉴赏 …………………………………………… 83

第八节　威廉·罗素·弗林特水彩风景画鉴赏 …………………………………… 85

第九节　西蒙·帕尔默水彩风景画鉴赏 …………………………………………… 88

参考文献　92

第一章　水彩风景画概述

本章主要介绍水彩画和水彩风景画的历史发展轨迹及在不同文化背景下所呈现的面貌、风格和艺术特点。第一节主要阐述水彩画的起源与演变,从古埃及到19世纪的英国,再到现代美国和中国,水彩画是如何发展为一种独立的艺术形式的,并且在不同时期和不同地区展现出不同的风格和艺术特点。第二节着重介绍水彩风景画的历史与发展,列举了不同时期、不同地区的水彩风景画的特点和重要艺术家的艺术表现。

【学习目标】

(1) 了解水彩画的历史发展。

(2) 理解不同历史时期、不同地区水彩风景画的风格特点。

(3) 熟悉水彩画在不同时期的艺术特点与艺术家观念演变的脉络。

第一节　水彩画的起源与演变

水彩画作为一种独特的画种,其起源可以追溯到古埃及,古埃及人在莎草纸上的绘画是水彩艺术最早的形式之一。此时的颜料通常由矿物质粉末制成的色料调和阿拉伯树胶,再用水稀释后制成,这一点与早期中国工笔重彩十色相似。此种具有水彩特性的绘画形式作为一种表达和记录的工具,生动地描述了古埃及人的生活与神话。今天人们仍能看到数千年前古埃及莎草纸画上栩栩如生的形象和鲜亮的色彩,从某种程度上也证明了水彩颜料的高度稳定和持久性。美术史学家认为这是水彩画的雏形阶段,因为关于"水"和"彩"的水彩画特质还未真正显现。

西方中世纪时期的水彩画艺术主要体现在手抄本的装饰插图上。在这个时期的修道院的手抄本上常常可以看到用水彩绘制的精美插图。这些插图通常以水彩为基础,然后在上面添加金属箔或其他装饰物,用以装饰和修饰文本。艺术家们使用水彩来装饰宗教文本和经典文献,这些装饰包括精细的边框、花饰字母及小型的插图,这些都是西方中世纪书籍艺术的重要组成部分。同时,艺术家在技术上进行了大量的实验,探索如何利用水彩的特

性来创造出丰富的色彩层次和细腻的效果。这一时期的水彩插图尽管大部分聚焦于宗教主题，但在表现手法和技术上已经显现出相当高的艺术水平。

文艺复兴时期，随着纸张变得易得，并且成本降低，水彩画作为一种艺术形式开始得到广泛的传播。这一时期的艺术家们在探索人文主义和自然主义的同时也大幅提升了水彩画的艺术表现力，取得了较高的艺术成就。在水彩画的题材和内容上，艺术家开始从严肃的宗教主题中解放出来，转而探索人类、自然和社会生活的多样性。这一时期的水彩画作品不仅限于装饰手稿，还扩展到了风景画及对日常生活场景的描绘。在水彩技法上，文艺复兴时期的艺术家也达到了新的高度，他们不仅积极探索颜料的调配技术，也更加注重色彩的层次和透明度。此外，艺术家还开始通过不同的水彩层叠技巧创造出丰富的色彩深度和细腻的光影效果，使画面呈现出更加真实和立体的视觉效果。在这个时期，一些著名的艺术家，如阿尔布雷希特·丢勒和莱昂纳多·达·芬奇都是水彩画艺术的杰出代表。丢勒利用水墨技巧画出比较完整的水彩画，被公认为欧洲第一个创作水彩画的画家，其水彩画作品以精确的细节和生动的色彩著称；而达·芬奇则在他的手稿中大量使用水彩来画科学和解剖学的研究草图，展现了水彩画在艺术与科学研究中的双重价值。

18世纪到19世纪中期是水彩艺术大发展的时期，随着透视学、色彩学原理的完善，艺术家在对色彩技法的不断探索与突破中增强了水彩艺术的表现力，这标志着水彩画作为一种重要艺术形式的崛起与发展。在这个时期，水彩画不仅成为一种受欢迎的表达媒介，而且经历了风格和技术上的重大转变，艺术家开始使用更加优质和专业的材料，包括改进的纸张、更加丰富和稳定的颜料及专门的画笔。技术上的改进使得艺术家能够创作出更加细腻和层次丰富的作品。此外，这一时期也见证了水彩画技法的多样化，包括湿画法、干画法结合使用等，这些技法的发展极大地扩展了水彩画的表现范围和美学可能性。尤其在英国，一批艺术家为水彩艺术的发展作出了卓越的贡献，使水彩画作为一门独立画种真正登上了艺术殿堂。保罗·桑德比被誉为"英国水彩画之父"，他的作品以精细的风景描绘和自然光线处理而著称，对后来的英国水彩画风格产生了深远的影响。托马斯·赫恩以其雄伟而诗意的风景画闻名，他的作品体现了对大自然的敬畏之情和对光影变化的敏锐捕捉。威廉·透纳则摆脱了线条和淡彩的限制，以及传统水彩对形态和色彩的固守，将水彩带入全新的色彩表现境界，成为水彩画发展史上的转折点。他的作品运用极丰富的色彩来表达外部光线的变化与空气的效果，形成了明暗对比鲜明的印象主义格调，并具有诗意般的韵味，对法国和英国的印象派产生了深远的影响。这群卓越艺术家的涌现，使英国也成为水彩画艺术的重要中心之一。

20世纪是绘画观念及绘画技法发生突变的时代，形形色色的流派应运而生。美国、法国、德国、苏联等国涌现出许多优秀的水彩画家，百花齐放。现代水彩画在美国蓬勃发展，美国一跃成为新崛起的"水彩画王国"。美国的水彩画主要受到印象主义和现实主义的影响。

艺术家利用水彩的透明和流动性特点，捕捉自然风景和城市生活的瞬间美。这一时期的代表人物包括约翰·辛格·萨金特和温斯洛·霍默，他们的作品以精湛的技艺和对光影效果的敏感捕捉而著称。1866年，美国水彩画协会在纽约成立，标志着水彩画在美国获得了普遍的认可，并受到了广泛欢迎。该协会每年举办一次全国性水彩画展，每届均进行评奖，为推动美国水彩画的发展作出了巨大贡献。20世纪30—40年代，美国水彩画经历了一次显著的发展。这一时期，许多艺术家开始寻求更具表现力和实验性的水彩画表现手法。这一趋势得到了美国水彩画协会等机构的支持，它们通过举办展览和比赛，鼓励艺术家探索水彩画的新领域。此外，尤其值得一提的是曾先后被三届美国总统授予荣誉勋章，被誉为美国"怀乡写实主义"绘画大师的美国水彩画家安德鲁·怀斯，他往往透过乡村小屋、山野鸟兽和朴实的小人物，表现存在于人类内心的孤寂感，作品表面之下潜含着一股淡淡的哀愁与怀乡的感伤。

自1715年传教士郎世宁首次将西方绘画带入中国起，水彩画在中国已有300多年的历史。水彩画与中国传统水墨画在材料和表现上有诸多相似之处：二者皆以水为媒介，在纸本上作画，且在运笔、用水方面多有相似之处。这种相似性使得水彩画的视觉魅力与东方审美观念相契合，因此，西方的水彩画传到我国后便很快为大众所喜爱。水彩画在我国的繁荣时期始于民国初年，在蔡元培的倡导和支持下，一批按照西方美术教育模式运作的美术学校相继涌现。这些学校聘请国外教授来华授课，以写生的方式传授素描和油画技法，也因此促进了水彩画专业人才队伍的壮大。在此期间，王济远、潘思同、李剑晨、华宜玉等一批具有重要影响力的水彩画家相继涌现，他们对中国水彩画的发展起到了重要推动作用。中华人民共和国成立后，国家加大对文艺创作的支持与投入，提出"百花齐放、百家争鸣"的方针。我国的水彩画家热情讴歌新的时代，反映当时的社会生活，用画笔记录了一个时代的发展，尤其在深入实际、感怀现实、融入劳动人民生活的过程中，捕捉了社会主义建设的许多个瞬间，描绘了家国新貌的动人之景，也表现了人民群众崭新的精神面貌，抒发了内心的充沛诗意和激扬情怀。其中，代表性人物有关广志、李剑晨、潘思同等，他们的作品在西方写实传统水彩画的基础上注入了中华民族的审美情调和艺术韵味，表现出极强的民族化的艺术特色。20世纪80年代以后，中国水彩画家焕发出迎向新时代的艺术热情，水彩画界思想活跃，迎来了一股充满活力的创作潮流。在解放思想的文化氛围中，艺术家表现出对探索创新的渴望。各地水彩画家群体的形成促进了广泛的创作交流，为整个水彩画界注入了新的活力。无论是在作品题材的广泛性、形式风格的多样性，还是在对作品内涵的挖掘和画家个性的追求与表达上，都有了显著的进展，出现了一批具有中国风采、有较强创作意识和艺术表现力的优秀作品。整体上，中国水彩画的艺术创作显现出锐意进取的态势和鲜明的时代风貌。

进入21世纪，水彩画继续演变，受到现代主义和后现代主义运动的影响。艺术家不

再只追求自然主义的再现，而是探索更加抽象和概念性的表达。水彩画的透明和流动性使其成为表达个人情感、时代精神和探索新的艺术理念的理想媒介。现代艺术家通过实验不同的纸张类型、颜料混合和涂抹技巧，不断扩展水彩画的边界。受全球化和多元文化的影响，水彩画具有了更广泛的主题与更多元的风格和文化。水彩画艺术家也继续探索着水彩媒介的可能性，将其推向了新的方向。

第二节　水彩风景画的历史与发展

水彩风景画在水彩艺术中占据着重要的地位，它不仅能够体现水彩艺术的魅力，而且适合表现自然风光和景色，其柔和的色彩和流动的质感能够很好地表现出大自然的美丽和变化。水彩风景画的独特之处在于重视现场写生，艺术家通过对光线、色彩、空气和景观的敏锐感知与独到表达，以及水彩画的独特语言，将大自然的绚丽之处展现得淋漓尽致。水彩风景画不仅映射出画家对大自然之美的深刻领悟，更是水彩画独特艺术韵味的完美体现。

水彩风景画的兴起与18世纪欧洲的社会文化变革紧密相关。这一时期，随着科学探索的进步和旅行的增多，人们对自然世界的兴趣显著增强。艺术家开始更多地走出工作室，直接面对自然，捕捉其瞬间变化的美。这些变化为水彩风景画的发展提供了肥沃的土壤。在18世纪的欧洲，旅行和探险活动显著增加，尤其是英国和其他欧洲国家对遥远地区的探索增多。艺术家随着探险队出行或作为独立旅行者，记录下其所见的风景和自然奇观。这些活动为水彩风景画提供了丰富的主题和灵感。水彩风景画取得长足发展，始于18世纪的英国。这时期的水彩风景画主要体现在地形景物测绘方面的实际应用，以适应科学研究、航海、军事需要为目的而逐步发展。有关机构也雇用了专职画工从事地形图的绘制工作。这种地形图以素描加水彩的形式将某地的环境、地貌精确地描绘下来。最初的地形图毫无艺术性可言，但随着画工们不断改进、完善，多种多样的水彩形式也随之被应用。这种地形图也因为在绘制过程中渐渐地被注入了画家的感情而各具特色，因而，除了作为工具而应用外，这些地形图也同时成为兼备相当欣赏价值的美丽风景画。艺术家保罗·桑德比被认为将水彩画推向公众视野的先驱之一，他的作品展示了对自然景观细腻的观察和表现。保罗·桑德比本人就是一位职业绘图师出身的水彩画家，他曾受聘于军事当局从事地形图的绘制工作。从青年时代起，他就借工作之机，对英国优美的自然景色做了仔细的观察体验，并不断提高自己的写生能力。后来他定居伦敦，以绘画及教学为生。保罗·桑德

比毕生从事水彩画的研究，并集前人之大成，创造了用多种色彩点染描绘的形式，使水彩画技法取得了重大突破。他的水彩画多取材于乡村人物和风景，形式朴素简洁，感情真挚，充满牧歌式的情调。保罗·桑德比在水彩风景画方面的贡献使其成为英国水彩画的奠基人。

18世纪英国的水彩画坛可分为写实与浪漫两大派。写实派的代表当推保罗·桑德比，而浪漫派则以柯岑斯初现端倪。前者对景物以如实描写为本，且着重描绘英国本土的风光，而后者则将想象纳入理想的构图中，其作品也多仿照17世纪的理想画面。柯岑斯开始受其父老柯岑斯的画风影响，后在欧洲大陆旅游时眼界大开，与瑞士的水彩画家接触，并受到阿尔卑斯山的雄伟风景和意大利风光的熏陶，其具有独特诗意的创作风格得到了发展。在他的作品中，对阳光和天空的描绘极富浪漫的戏剧性效果，他的阿尔卑斯山风景画充满动人的神秘气氛。他善于在小小的画幅里表现出崇山峻岭的万千气概。他喜欢用蓝绿、蓝灰的沉着色调，在迷离的山川水色中自然地流露出一种莫名的伤感。

到了19世纪，英国水彩风景画进入发展的黄金时期，其兴盛得益于得天独厚的自然条件。英国气候湿润，经常笼罩在雨雾迷蒙之中，自然的光线及色调变化迅速、微妙而丰富。水彩是表现这种自然景色最具优势且轻便的工具。而且，18世纪末，英国有了专门制造水彩画纸及颜料的工厂，工具、材料的改进使画家如虎添翼。此外，工业革命以来英国的社会及自然环境的崭新面貌激发了画家的爱国热情，其试图以水彩画创造出一种表现英国风景的艺术形式以抒发对时代的感受。画家以当时英国的铁路、火车、工厂和桥梁等工业化产物作为主题，勇于突破前人因袭古典主义构图、优美典雅的背景、古典神话的主题三者合一的成规及矫饰的画风，从而直接走上研究和表现自然之路。这一时期的艺术家，如威廉·透纳和约翰·康斯特布尔，将水彩画提升到了新的艺术高度。约翰·康斯特布尔的水彩画多是速写，以大胆轻快的笔触纵情挥洒，把郊外获得的新鲜印象迅速记录下来。他崇尚自然，他的水彩画注重对自然景观的精确描绘和深情表达，画作中充满了对光线、气候和季节变化细微之处的敏锐观察，展现了对英国乡村景观的深厚情感。威廉·透纳被认为水彩风景画领域的革命者，他的作品以戏剧性的光影效果、大胆的色彩使用和对大自然动态变化的捕捉而著称。威廉·透纳的水彩画常常展现出一种近乎抽象的美，通过模糊的轮廓和溶解的形态，传达出强烈的情感和氛围，将水彩画的表现力推向极致，使其成为表达自然景观情感和气氛的强大媒介。水彩画不再仅仅是记录工具，而是一种有力的艺术表达形式，艺术家更加注重情感的表达和个人风格的展现。

美国的水彩风景画在19世纪末到20世纪初也得到了快速的发展，艺术家如温斯洛·霍默、洛根·萨金特、安德鲁·怀斯推动了水彩画的发展。这些艺术家及其作品代表了美国水彩风景画的多样性和发展特征。霍默是美国艺术史上最伟大的画家之一，开创了一种特色鲜明、既现代又古朴的画风，他晚年在缅因州海岸创作的反映渔民生活的作品，气势磅礴，感情深厚，成为美国精神的象征。他不仅仅追求色彩的真实性，更注重通过色彩来

表达情感和氛围,从而使作品具有更强的表现力。他的作品中的色彩既有自然界的真实感,又不乏个人情感的投射,创造出一种独特的视觉语言。虽然霍默的水彩风景画以自然景观为主,但他经常巧妙地将人物置于自然之中,这些人物通常与周围环境融为一体,反映了人在自然界中的位置及自然对人类生活的影响,也表达了对人类与自然界关系的深思。萨金特虽以其肖像画而闻名于世,但他的水彩风景画也展现了非凡的技巧和对景观细致的观察。萨金特的水彩画作品通常具有明快的色彩和灵活的笔触,能够捕捉到光影和色彩的细微变化。他的笔触流畅自然,能够灵活地表现不同的质感和细节。无论是描绘柔和的水面,还是粗犷的岩石,他都能够准确地捕捉其特征。萨金特的水彩风景画往往带有一种即兴的特质。他喜欢在户外直接作画,捕捉对眼前景象的即时感受。这种直接面对自然的方式使他的作品充满了生动的气息和自由的精神。怀斯的作品常常蕴含着深邃的情感和强烈的个人感受。他的水彩风景画不仅是对自然景观的描绘,更是对场所记忆和情感状态的探索。通过对光影、色彩和细节的精心处理,怀斯能够传达出一种寂寞和孤独的内在情感。无论是空旷的田野、荒废的房屋,还是孤立的树木,都反映了他对孤独状态的深刻洞察。这种情感的表达使他的水彩风景画不仅是对外部世界的描绘,也是对内心世界的反映。

　　水彩画传入中国后,经过上百年的发展,逐渐演变成具有鲜明民族特色的中国水彩画。中国的水彩风景画创作呈现出多元化的面貌,在延续欧洲风景画创作传统的同时,通过一代代艺术家的不懈努力、不断开拓创新,在艺术性和创作方法等方面实现了显著的突破。中国的水彩风景画不仅在一定程度上吸收了传统中国画的精华,而且艺术家努力改变过去水彩画的"小品式"呈现方式,转向对具有更高艺术性、宏大而复杂的画面的营造,以及对水彩画材料的深刻理解和发展方向的深入探索。

　　进入21世纪,水彩风景画在表现形式、技术手法和艺术理念上呈现出更加多样化、开放性和前瞻性的特点,体现了艺术家对于艺术创新和个性表达的追求。水彩画家更加注重个性化和创新,在表现风景时不局限于传统的写实手法,而是更加注重表现个人情感和审美追求。未来,艺术家将持续在水彩风景画领域进行开拓与创新,努力推动水彩风景画创作走向新的高峰。

第二章　水彩风景画的基本材料与工具

本章主要介绍水彩风景画的基本材料与工具，系统地讲解水彩画颜料、画纸、画笔和其他辅助工具的性能，能够让读者对水彩画的基本材料与工具有一个全面的了解，并可以更好地选择和运用它们，提升自己的水彩画写生与创作水平。

【学习目标】
(1) 了解水彩风景画的基本材料与特点。
(2) 熟悉水彩风景画所需工具的性能。
(3) 学会使用多种类型的水彩风景画工具与材料。

第一节　水彩画颜料的种类与特性

水彩是一种色彩鲜艳、易溶于水、附着力较强、不易变色的绘画颜料。它由色料与色剂（通常是阿拉伯胶）及其他辅助材料如牛胆汁、蜂蜜和防腐剂等组成，经加工后形成可溶于水的颜料。水彩颜料种类繁多，包括透明水彩、不透明水彩、水粉和丙烯等。其中，透明水彩是最常见的一种，它以水为溶剂，颜料颗粒微细，能够在纸张表面扩散和混合，呈现柔和的渐变效果。透明水彩颜料具有高度透明性，能够在绘画过程中形成丰富的层次效果。这类颜料通常无毒且易于混合，能够创造出丰富多彩的色彩和光影效果。相较之下，不透明水彩颜料的颗粒较大，质地更浓稠，因此具有较高的不透明度。不透明水彩适合绘制厚实的图案和背景，也常用于修饰和加强细节。

水彩颜料分为干水彩颜料片、湿水彩颜料片、管装膏状水彩颜料及瓶装液体水彩颜料四种类型。干水彩颜料片通常价格较为低廉，呈纽扣状扁圆形，需要用笔施加较大力度才能取得颜料。湿水彩颜料片的品质较高，常见于职业绘画领域，它们通常存放在白色方形塑料盒中，目前制造商在生产过程中一般会提高蜂蜜和甘油的比例，采用质量更优的色料，使颜料更易于稀释。湿水彩颜料片常以6片、12片或24片的套装形式出售，装在铁盒中，也可单片出售。管装膏状水彩颜料的品质也达到职业水准，易溶于水，具有湿水彩颜料片

的透明度。通常，管装膏状水彩颜料的包装上会标注品牌、颜色代号、颜色名称及容量（以立方厘米或毫升为单位），高级别的产品还会有级数标志（如 series 1、series 2、series 3 或 A、B、C），以及耐旋光性标志。瓶装液体水彩颜料装在透明玻璃瓶中，常用于插画和艺术水彩画，可用于渐变背景或薄涂层。职业水彩画家常常会选择使用湿水彩颜料片和管装膏状水彩颜料。若条件允许，其更倾向于选购画家级别的颜料，而非学生级别的。当然，颜料的选择也取决于个人的技术和偏好。管装膏状水彩颜料与干水彩颜料如图 2-1 所示。

(a) 管装膏状水彩颜料　　　　　　(b) 干水彩颜料

图 2-1　管装膏状水彩颜料与干水彩颜料

第二节　水彩画纸的选择与处理

水彩画的主要特点在于其独特的透明性。这种透明性源于颜料层下表面的反射，因此，选择合适的画纸非常关键。画纸的质地无论是粗糙还是光滑、白色还是淡色，以及其吸水性如何，都会直接影响到最终作品的效果。因此，水彩画纸的选择和处理对于创作水彩风景画至关重要，直接影响到作品的质量和耐久性。

水彩纸张通常是由棉布（cotton）、亚麻（linen）、棉质碎布（cotton rags）或木浆等材料制成的。木浆纸纤维较短，白色，质地易于随酸、光照变化而改变，价格相对便宜，水分在纸张表面停留时间较长，修改性好，色彩润泽，但放置过久容易变质、发黄及碎裂，通常用于速写练习。棉浆纸以棉短绒为原料，含纤维素较纯，纤维细长而有弹性，坚韧耐折，有良好的吸水性，制成的纸张精细柔软，有高度的不透明性，并可经久保存。从显色上对比，木浆纸纸面漂白，更接近于打印纸的白色，而棉浆纸偏乳白色，略黄。好的水彩纸应该是由棉、亚麻或碎布制成的，纤维较长，不太白，质地不易随外界条件而改变，比木质

纤维保存持久，价格较贵，水分在纸张表面停留时间短，色彩还原性好，而且酸碱度适中，纸张本身或样品目录均会标示其成分，并有品牌的水印，作为优良质量的保证。

水彩纸张有手工纸（hand made）和机器纸（mould made）两种，手工纸因制作困难及细致的处理，品质较佳，所以价格较昂贵。相对而言，机器纸以模子压铸，经滤网由机器大量制造，价格比手工纸便宜。水彩画纸通常分为粗糙和光滑两种质地。粗糙的纸质可以增加画面的质感和纹理效果，而光滑的纸质则适合细腻的绘画和细节描绘。

工艺处理上，一般有粗面（rough）、冷压（cold pressed）或热压（hot pressed）三种不同粗度的纸面处理。热压为细目，表面平滑，不易吸收颜料，可以用来创作精细描绘的作品或小尺寸的作品。但是由于细纹纸太过光滑，比起中粗的水彩纸，它干起来会非常快。这就是它不适合需要用到很多水的水彩湿画法的原因。冷压为中目，中粗水彩纸，具备细纹和粗纹的双重优点，绘制（中等尺寸的）人物和风景都是不错的选择，在纸面上运笔相对流畅。这对于水彩湿画法来说也非常有用，因为纸张上的小纹理可以保持水分，让画家有更多的时间绘画，所以也是绝大多数水彩画家所采用的纸张。粗面处理的纸张质地很厚，因此可以承载很多水。它的表面粗糙，颗粒感十分强，吸水性强，干得慢，适合用来画需较长时间处理的题材，平放干后可以产生明显的沉淀效果，更适合画表面粗糙的题材，如石头、砖墙与锈铁等。

水彩纸的规格通常以22英寸×30英寸为基准，该规格也称为对开（2K），相当于约56厘米×76厘米的尺寸。这种纸张可以对折成4开（4K），再次对折则成为8开（8K），以此类推。一般市面上能够购买到的水彩纸的最小规格是16开，而最大规格为对开的两倍，即30英寸×44英寸，称为全开或正度水彩纸，其尺寸约为787毫米×1092毫米。

水彩纸的厚度通常以克重来度量，克重即每平方米纸张的重量。克重越大，纸张就越厚实。水彩纸的克重增加，纸张变得更厚，相应地价格也更高。较大克重的纸张能更有效地承载颜料。在使用水彩时，纸张会因吸收水分而膨胀，如果纸张太薄，可能导致表面不平整，从而影响整体画面效果。专业水彩纸往往具有较高的克重，纸张较厚。这样的纸张不容易在涂抹过程中破损或起毛球。因此，进行水彩画创作时，选择较厚的纸张是至关重要的。专业水彩纸通常规定在200~300克，是常用克重纸张，适用于各种湿画晕染和水彩技法。300克的纸张是最常用的，适合多层次叠加、晕染及各种技法的运用。对于初学者来说，建议优先考虑300克的纸张。低于200克的纸张适合于淡彩绘画、单层晕染或干画法，不适合反复涂抹。速写纸的克重通常为100~150克，适合进行淡彩绘画。而640克的纸张由于特别厚实，不容易变形，能够迅速吸收水分，价格较为昂贵，更适合专业人士使用，可以应用各种技法和晕染效果。

不同国家生产的水彩纸性能和特点各不相同。例如，阿诗是法国著名的水彩纸品牌，正式成立于1642年，是世界上历史最悠久的纸张品牌之一。该品牌以其传统的手工制作

和精湛的工艺而闻名，阿诗185克和300克是康颂系列纸张中性能比较优越的，此系列纸耐洗刷、显色效果好，并以其出色的颜色稳定性而受到艺术家的青睐。意大利的法布里亚诺水彩纸的显著特点是含棉量高、硬度高、吸水性能极强、纹理密度疏散、纹理清晰漂亮、画面纹理、色彩还原性能优越、耐洗刷和重复叠加。法布亚诺水彩纸是意大利原装纸，纸张洁白，含棉量高、硬度高、吸水性能中上，双面纹理清晰漂亮，手感类似阿诗水彩纸，色彩还原性能优越，耐洗刷，颜料可重复叠加。英国的山度氏获多福300克（还有190克、638克）纸纹理中粗、吸水性能极强、纯棉、色彩还原性能优越，无论写实、写意、抽象风格，均适合用此品牌，克重不同，纸张的韧性不同。中国的宝虹等品牌也有很好的水彩纸制作工艺，性价比很高，有学院级和艺术家级，适合初学者平时练习和专业创作使用。除了水彩纸，还有卷装的、装订的便于携带的水彩速写本，因底层有厚纸板，表面有封面保护，适合外出写生使用。

在进行水彩绘画时，要尽可能地将画纸平整地固定在画板上，以便控制画面的湿度和干燥程度。固定画纸有两种方式：干裱和湿裱。干裱相对简单，而湿裱需要一些技巧。湿裱的方法是将画纸背面朝上，使用喷壶均匀地喷水，然后用干燥的平板刷将水均匀刷开；接着翻转画纸，用纸胶带固定画纸的边缘，或者使用清水浸湿的干净毛巾，拧干后让其保持湿润，再用湿毛巾均匀擦拭画纸的反面，使其保持湿润状态；将画纸的正面朝上放在画板上，然后将水胶带切成略长于画纸四边的长度，涂抹水后粘贴在画纸的四边。由于画纸不同部分的收缩速率不同，中心部分会干得较快，而四周则干得较慢，四周的纸容易发生破裂，导致画纸不平整。为了解决这个问题，可以在画纸中央放置一块湿毛巾，待四周的纸干透后再移除湿毛巾，以确保画纸干湿均匀，避免产生皱纹。在室外写生时，还可以采用纯湿画的技法，无须固定画纸。在确定好构图后，先将画纸的背面打湿，然后翻转，正面向上，持续添加水，直至画纸完全展平，再用吸水毛巾吸去多余的水分，即可开始作画。外出写生时，也可使用带有厚纸板背底的便携式水彩速写本，便于携带使用。

第三节　水彩画笔的分类与运用

水彩画笔是水彩绘画中至关重要的工具之一，选择适合自己绘画风格和技法的画笔对于创作非常关键。一支典型的水彩画笔是由笔杆、笔毛及金属套管部分组合而成的。笔的好坏除了要看笔杆是否挺直，金属套管是否坚固之外，最重要的是笔毛的材料。从笔毛的类型来看，一般分为天然毛和合成毛，通常使用的天然毛有貂毛、红松鼠毛、牛耳毛、马

毛、狼毛等。貂毛笔柔软而富有弹性，含水性佳且耐用，是最高级的水彩画笔。红松鼠毛具有较好的吸水性和弹性，适用于湿润的水彩技法。马毛相对坚韧，适合绘制细节。狼毛则较为均匀，适合平面的颜色填充。合成毛的画笔价格较低，也具有较好的吸水性和弹性，适用于各种水彩技法。一般水彩画笔大小尺寸共有13种，以号数来区分，分为0~12号，12号为最大。国产的水彩画笔大多以偶数号来区分，即0，2，4，…，20，22，最大也有24号的。

选购水彩画笔时需要注意，笔要具有适度的弹性和充足的含水量，金属套管坚固，笔毛平整滑顺，笔杆垂直。水彩画笔按外形通常分为圆头笔、扁平头笔、底纹笔等。

（1）圆头笔是水彩画中最常用的笔之一。它既适合描绘细节、点缀局部，又可以用于大面积的涂抹。这种笔的笔尖细长，笔肚饱满，能够储存较多的水。圆头笔通常由貂毛、松鼠毛、羊毛等动物毛制成，使用时行笔流畅自如，能够表现出丰富的层次和抑扬顿挫，适合细节描绘、线条勾勒及小面积的涂色。

（2）扁平头笔适于大面积的涂抹和平坦的颜色填充。它一般为方而扁平的竹管笔，能够画出准确的边界，笔触清晰，含色量丰富，笔触较大，易于进行干湿画法和形体塑造。选择几支不同型号的扁平头笔，从局部的描绘到大面积的薄涂都能够胜任。画家在湿润的纸面上用扁平头笔蘸满颜料运笔时，会感到轻松自如。

（3）底纹笔是进行大面积薄涂时不可或缺的画笔之一。这种笔的特点是毛质柔软，含水量大，形状宽扁平直，能够呈现出特有的效果，适宜用于湿润画法和大面积的涂色。

针对绘画过程中的不同要求，可以准备一些中国画所用的大白云和勾线笔，并搭配几支吸水性好、具有弹性的不同大小的扁平头笔。此外，还可配备一支品质上乘、吸水效果优异的羊毛或松鼠毛底纹笔。为了获得更好的绘画效果，建议选择质量稍好的画笔。使用完画笔后，务必彻底清洗，以确保画笔能够长期使用。不同类型的水彩画笔如图2-2所示。

图2-2　不同类型的水彩画笔

第四节　其他辅助工具与材料

　　水彩调色用具种类繁多，每一种类型的调色工具都有其独特的用途和颜料放置顺序。常见的调色盘包括塑料、铁和瓷等不同材质。其中，带有盖子的塑料调色盒十分轻便实用，特别是带有卡扣的保湿调色盒，能够有效地防止颜料干燥，而且可以按照规定的顺序或色轮排列颜料。在室内创作大幅作品时，也可以使用大小不同的白色瓷盘等作为调色用具。

　　在水彩画写生和创作过程中，水是不可或缺的材料。水不仅用于调色，还用于清洗画笔。在室内或户外创作时，使用多少水罐及何种类型（如玻璃或塑料）的水罐，并没有统一的标准。有些画家倾向于使用两个水罐，一个用于稀释颜料，另一个用于清洗笔头；也有画家则只用一个水罐，但需要定期更换干净的水，以免影响作品效果。户外绘画的艺术家通常会选择便于携带的塑料水罐，以避免破损的风险。

　　除了调色用具和水罐，其他工具也是必不可少的，如小刀、铅笔、橡皮、海绵、食盐、画板、纸胶带、吸水巾（如卫生纸）、小喷壶、小铁夹、笔帘等。对于初学者来说，可以选择HB、B、2B铅笔，主要用于起稿和勾勒轮廓。在打稿时要轻轻地勾勒，控制好手的力度。

第三章　水彩风景画的基本技法

本章主要介绍水彩风景画的基本技法，从取景与构图、色彩运用、光影处理、水分控制、运笔技巧五个方面系统地讲解水彩风景画写生与创作的原理与技法。通过掌握这些基本技法，读者可以更好地进行水彩风景画的写生与创作，表现出丰富多彩的自然景色。

【学习目标】
(1) 理解水彩风景画的基本原理。
(2) 掌握水彩风景写生的技法。
(3) 提升水彩风景画的写生与创作技巧。

第一节　取景与构图

当直面大自然进行水彩风景画写生或创作时，视野广阔，面对繁杂景物，不能见什么画什么，必须进行选择和加工。每到一个地方进行风景写生，首先应对该地有一定的了解，多走走，多看看，从而选择最典型的景物和最适宜的角度。因此，取景是水彩风景写生的首要环节。风景写生不同于静物写生，人不可能事先安排好大自然的景色，这就需要画家进行画面组合，也就是发现和综合具体对象之间的抽象形式因素，并将这些抽象形式因素组合成具有变化统一的均衡关系的画面。因此，取景不要仅仅关注几间房子的质感或者几棵树的形状，而要整体考虑各个物体之间所形成的某种关系，即画面的秩序。带着这样的眼光去观察对象就能化被动为主动，在自然中发现有意味的形式，从而让画面生动有趣。

在取景时，还要考虑到合适的角度和光线。同一山峰有仰看入画而俯视不入画者，同一树木有正看入画而侧视不入画者，光线、距离、气候的变幻也常常使同一景物产生不同的视觉效果。就景物而言，不同的景物也有不同的气质，但能引起人们的审美共鸣，名山大川巍峨耸立，展现出雄浑伟岸的气势，但村边小景也未尝不可入画。例如，印象派画家就热衷于画那些古典主义画家"不屑一顾"的田间地头和街头巷尾的风景，其兴趣点是阳

光下或晨雾中光色的视觉效果。画家爱德华·西戈就将晴空下的乡村小舍表现得十分朴实耐看，透着浓浓的生活气息（图3-1）。初学者练习基本功不必好高骛远，需由简入繁，循序渐进。

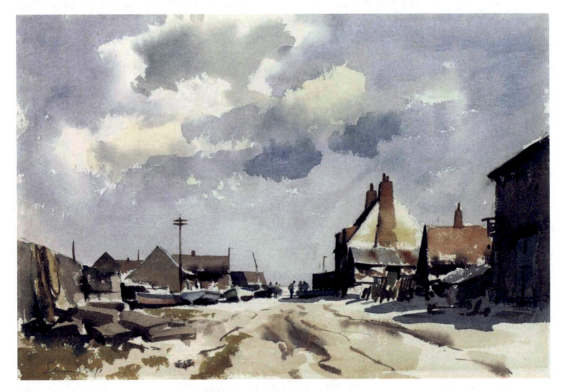

图3-1　爱德华·西戈作品（一）

选择好合适的风景后，在构图时还要根据表现内容的需要，妥善处理好画面的布局，运用大小、强弱、虚实、疏密、平奇、藏露等变化增强画面的节奏，做到主体突出、宾主呼应。一张风景画通常由远景、中景、近景组合而成。近景突出、中景次之、远景渐弱是一般的规律。但往往主体位于中景部位，如过分强调近景的复杂变化，虽合乎近实远虚的规律，但却会导致喧宾夺主。所以在这种情况下，近景的处理应力求概括。一般说来，表现开阔的场景多用横幅，如原野、海景等，感觉很广阔，宜用横构图；描绘高深的变化多用立幅，如森林、瀑布等；画全景的场面须登高远望，欲显示高大则以仰观视角为宜，如图3-2～图3-4所示。

在构图时，还应该考虑对比、变化统一等画面形式规律。风景对象中潜藏的形式因素很多，需要用眼去观察，用心去感受。形的大小轻重、线的曲直疏密、色彩的冷暖变化、轮廓的虚实等，所有这一切通过作者有意识地概括、集中、加强、减弱、取舍等处理，使画面取得变化统一的效果。

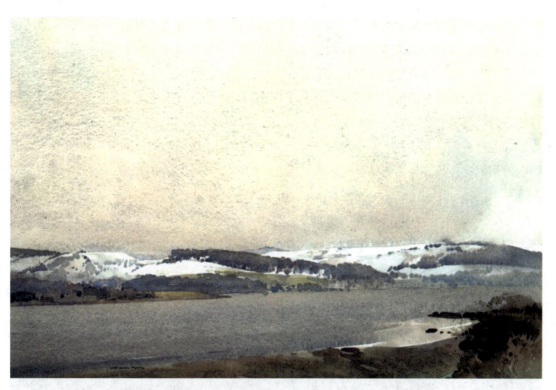

图 3-2 横构图给人辽阔深远的感觉（威廉·罗素·弗林特作品）

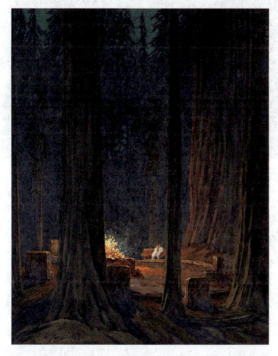

图 3-3 立幅竖构图，表现树木的高大和森林的寂静幽深（贡纳·韦德福斯作品）

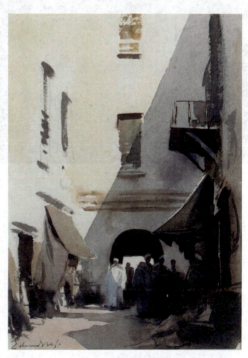

图 3-4 表达有纵深关系的建筑或街巷时也适合立幅构图（爱德华·西戈作品）

怀斯的画风以冷峻而著称。在图 3-5 中，作者以独特的视角表现出一种空旷寂静的氛围。他并没有将所有的细节一一描绘出来，而是将对象归纳成几个大的形状，如上面的天空、下方的地面均明确地区分出来，在此基础上，利用轻重不同的道具来活跃画面的氛围，打破了大块画面带来的僵硬感，草垛、马车形态各异，但疏密、位置、方向组合极其精巧自然。初学者在写生时往往会陷入对象的表象之中，即被对象"牵着鼻子"，盯着某一块形状或色彩去画，既不注意一个形状与另一个形状之间的关系，也不注意一块颜色与周边颜色的互相照应，这样画的结果是画面缺少组织秩序，显得散乱不堪。

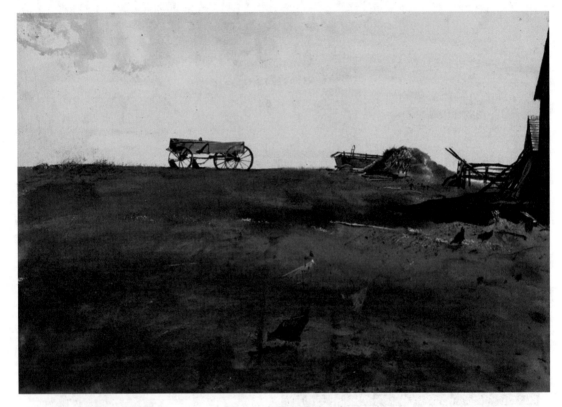

图 3-5　怀斯作品（一）

如图 3-6 所示，怀斯的构图形式感极强，画面有很强的平面感，房子的边线硬朗。他大胆地将其放置于画面的右侧，且只露出一部分，深色的窗户显得异常沉静冷峻。这幅作品构图大胆夸张，虽有违于一般的构图经验，但却给人一种直击心灵深处的震撼。

风景写生的方法不是一成不变的，应该根据自己的喜好和特点加以选择。有人喜爱表现自然界的光色变化，那么学习萨金特的水彩风景作品是进入光色世界的不二法门；有人希望通过风景表现强烈的情感，那么一定可以从怀斯、霍默的作品中获得不少启发。总之，对大师作品应该理性地借鉴，发现其中蕴含的审美法则，然后结合自己的特点在写生中灵活运用，并不断创新，才能走出一条属于自己的艺术之路。

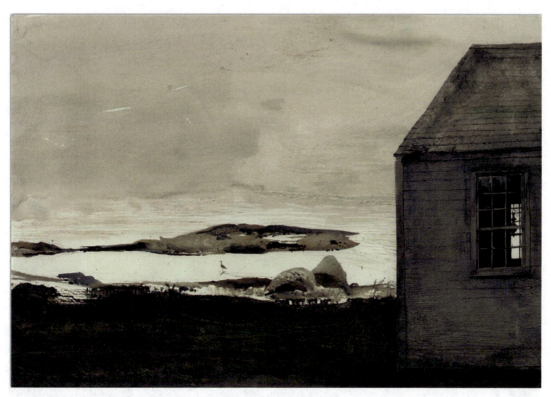

图 3-6　怀斯作品（二）

第二节　色彩运用

水彩风景画中对色彩基础知识的理解和运用是非常必要的，对色彩基础知识的学习不应"纸上谈兵"，而要在绘画实践中加以消化和运用。例如，在水彩风景画写生和创作时，经常会碰到光原色、环境色对于物体固有色彩影响规律的变化，以及色彩的冷暖、空间及纯度变化等，本节尽量结合水彩风景画写生与创作中常见的色彩知识加以讲解，以方便读者在理解基本规律的基础上更好地进行绘画实践。

1. 色彩的三属性

色彩的三属性也称色彩的三要素，即色相、纯度、明度，它是界定色彩感官识别的基础，灵活应用三属性的变化是风景写生的基础。

（1）色相是指色彩的相貌。在色彩的三种属性中色相被用来区分颜色。根据光的不同

波长，色彩具有红色、黄色或绿色等性质，被称为色相。黑色、白色没有色相，为中性色。

（2）纯度是指色素的饱和程度。颜色在没有加入白色、黑色或灰色时纯度最高，加入白色或灰色后纯度便减弱，不太鲜艳了。在日常使用的颜料中，大红色、朱红色、柠檬黄色、翠绿色等颜色比较饱和。运用色彩时控制好纯度关系，能产生十分丰富微妙的色彩变化。不同的画家有不同的色彩偏好。例如，萨金特的水彩作品饱和度较高，他多在外光下进行写生，蓝色和黄色发生碰撞，产生强烈的对比效果，极具视觉冲击力，如图3-7所示。

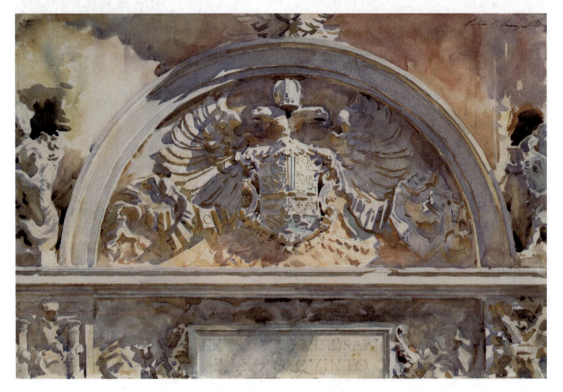

图3-7　萨金特作品（一）

有的画家偏爱饱和度较低的色彩。怀斯的作品色彩幽静稳重，他十分擅长运用低纯度的色彩，在画面上几乎找不到一点饱和度特别高的颜色，但由于色彩关系控制得当，每种颜色不失其色彩倾向，仍然能在微妙的对比中产生极具魅力的色彩变化，如图3-8所示。

一幅色彩画要画得明快，有变化而又稳定，不仅要注意色彩的冷暖对比，还要注意分析和运用鲜明色与灰调色的对比，即解决好色彩的纯度对比关系。高纯度的色彩好比高音符，低纯度的色彩好比低音符，如果一首曲子所有音符都是高音而缺少其他音符的辅助，那么这首曲子一定刺耳。同理，如果画面中的每一种颜色都是高纯度的原色，且面积大小没有变化，那色彩也一定非常刺目，给人躁动不安之感。相反，画面如果全是灰色，缺少适当的对比，就会显得单调沉闷。因此，在写生时要有意识地加强画面的色彩节奏，把不

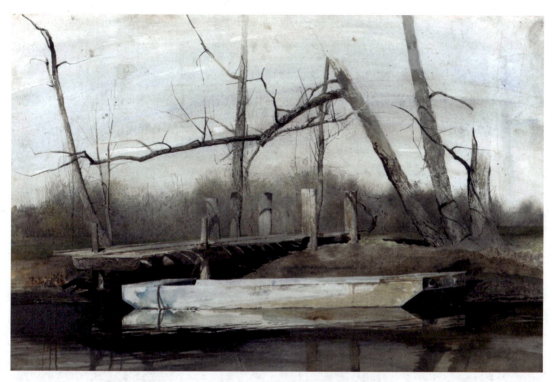

图 3-8　怀斯作品（三）

同纯度的色彩按照面积、位置进行合理分布，就能产生生动鲜明的效果。

例如，在灰色调的雨景里，有几个衣着艳丽的人物，画面就会显得格外生动，也很和谐。在色彩纯度降低的同时，不能失去色彩关系，即使纯度再低，通过色彩对比依然可见各自的色彩倾向。低纯度并不意味着色彩丧失基本"性格"。运用纯度对比，才会使画面产生既明亮、活泼而又稳定的色彩效果。要做到灰而不闷，艳而不躁。

如图 3-9 所示，安德斯·佐恩通过降低色彩的纯度，减弱色彩的对抗，让画面的色调变得和谐统一。但是色彩统一并不是所有颜色混在一起，可以看到图 3-9 中的这幅作品色彩各自的倾向并不紊乱，暖黄的地面和灰蓝的背景形成极有意味的色彩组合。

（3）明度是指色彩本身的明暗程度，也

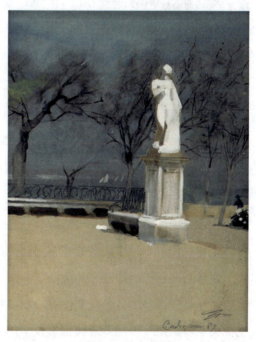

图 3-9　佐恩作品

可以称为色彩的亮度。色彩的明度包括两层含义：一是各物体固有色之间的明暗差异，七色光带中，黄色最亮，橙色与绿色次之，红色与青色再次之，蓝色与紫色最暗；二是物体受光后，由于亮面和暗面接收的光量不同而产生的色彩深浅变化。在水彩写生时，由于亮部受光的影响，一般要尽量保留纸面白色或多掺水稀释颜料，这时明度即产生变化。如图 3-10 所示，作者极其敏锐地捕捉到地面、天空、墙面在明度上的微妙变化，画面呈现出高明度的亮调子。

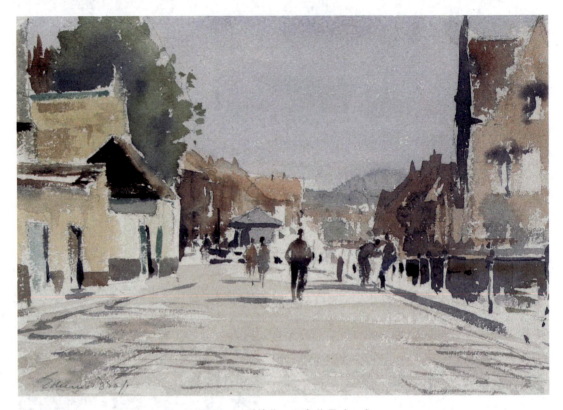

图 3-10　爱德华·西戈作品（二）

在图 3-11 中，作者在画面中以乌云翻滚的天空占据主导，形成低明度的暗调子。

阳光灿烂的天气，景物整体明度较高，在逆光或日暮之时，景物整体明度较低。明度的变化因光线的变化而非常丰富，要精心组织，同时还要注意画面中黑白灰面积大小的对比，这种对比对于处理画面的光感、体积感、宾主关系、空间深度等都是很重要的。如果片面追求画面色彩的冷暖和纯度变化而忽视了明度关系，画面的构架就会丧失力度，色彩也会轻浮、松散。因此，既要注意冷暖、纯度，还要注意明度关系，使画面的色彩关系和素描关系得到统一。随着现代摄影技术的发展，在取景时可以借助手机的摄像功能，将摄像模式调为黑白模式，这时看到的对象就有很明显的素描关系，可以更直观地发现景物在

黑白灰明度关系上的分布，从而在作画时有的放矢。

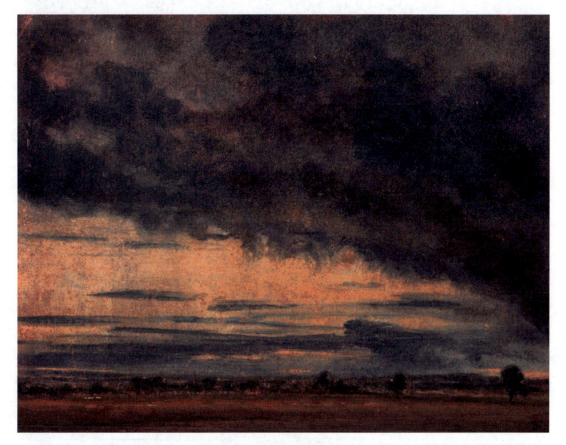

图 3-11　康斯太勃尔作品

2. 色彩的冷暖与色调的表现

色彩具有冷暖倾向的性质。这种冷暖倾向出于人的心理感受和感情联想。暖色通常是指红、橙、黄一类色，使人联想到火、太阳、热血等，给人一种炽热、热烈和动荡的感受。冷色是指蓝、青一类色，使人联想到海水、蓝天、冰雪、月夜等，给人一种阴凉、平静和深远的感觉。色彩风景写生中冷暖色受天气、光线、季节的影响较大，同一处风景，在晴天和阴天、清晨和傍晚、春天和冬天都会呈现出不同的冷暖变化，写生时需要认真观察，留意不同的天气、光线、季节所呈现的冷暖变化，切忌不经过观察而形成概念化的用色习惯。威廉·罗素·弗林特非常巧妙地处理景物在不同的天气、光线、季节所呈现的冷暖变化，如图 3-12 和图 3-13 所示，这两幅作品构图类似，但呈现出不同的色调，且变化微妙丰富，极其耐看。

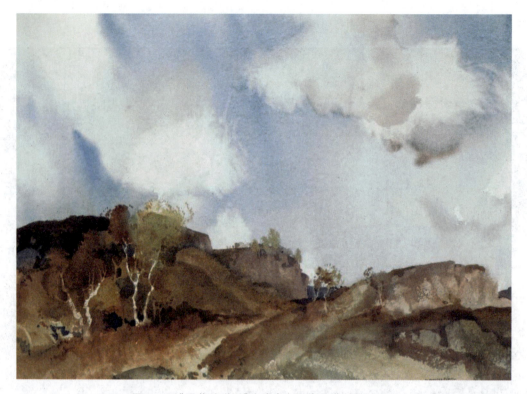

图 3-12 《圣菲兰附近》(威廉·罗素·弗林特作品)

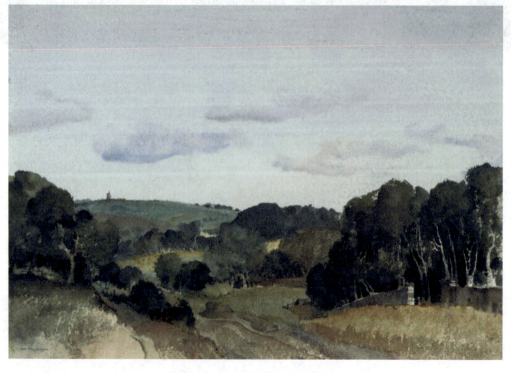

图 3-13 威廉·罗素·弗林特作品

3. 物色构成的因素

在自然界中，人们所观察到的物体的色彩不会是单一或孤立的，它们是由固有色、光源色、环境色诸方面的因素相互影响而组合成的。由于光源和环境的变化，物体的色彩的变化也就非常复杂。

（1）严格地说，物体只有对不同光波的一定吸收和反射等光学特性，而没有固定不变的色彩。通常所称的"固有色"，是指特定条件下，即一般强弱的白光照射下物体呈现的颜色。风景写生如遇阴雨天气，大自然则处于近似白光的照射下，此时的光源色偏冷、苍白，而对万物没有多少色彩方面的影响，色彩冷暖关系明显减弱，物体固有色的成分更强，作画时应强调固有色之间和前后空间的关系。值得注意的是，阴天的灰色调稍有不慎就容易让画面显得灰而脏，这时素描关系尤为重要，即黑白灰关系要明确而不能含糊，同时物体的色彩的纯度相应降低，但色彩关系不能丧失。

（2）光源色是指光源的色相，例如，日光一般为白色（早晨和傍晚为橙黄色），白炽灯光偏黄橙色，日光灯偏蓝青色，火光为橙红色。物体受不同色相的光源照射后，会产生不同的色彩变化。萨金特十分擅长表现阳光下的色彩感。如图 3-14 所示，作者将墙面的

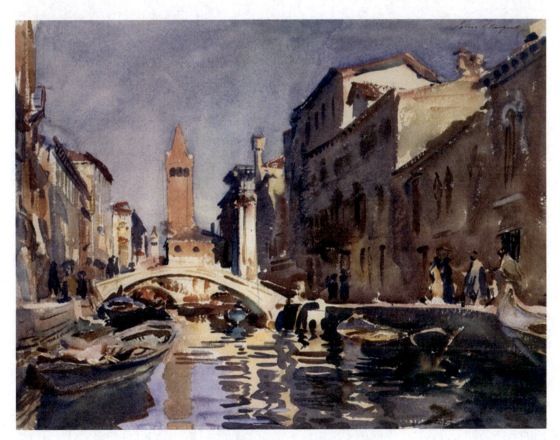

图 3-14 《威尼斯运河》（萨金特作品）

暖橙色与暗部的冷紫色进行了有效的区分，加上水面上冷暖色的互相作用及灵动潇洒的笔触，画面呈现一派风和日丽、生机勃勃的感觉。当然，阳光的色彩也因时间、区域的不同而有所差异，早晨、傍晚明显偏暖，中午则接近白光，略带冷味。同一景物，在早晨和中午就有两种完全不同的色彩景象。

如图3-15所示，傍晚时分的沙滩亮部色彩明显偏暖，呈现了夕阳下的宁静祥和。

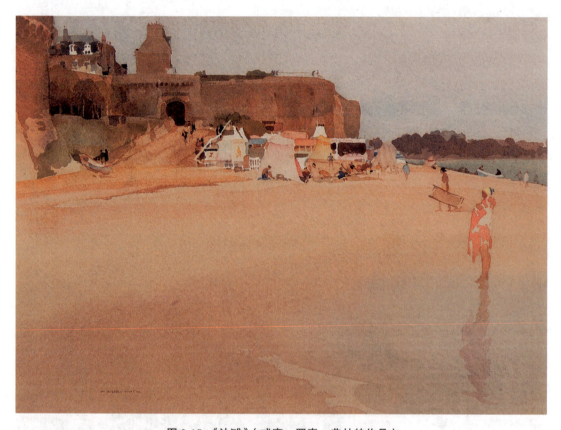

图3-15 《沙滩》（威廉·罗素·弗林特作品）

（3）环境色是指描绘对象受周围环境的影响所形成的色彩。自然界的物体不会孤立存在，总是处在一定的环境中，或室内，或露天，或树荫下，或大海边。自然界中各个物体根据各自的反光特性，吸收了某些色光，同时又反射了某些色光，被反射的色光又照射到其他物体上，因此各物体所接受的照射并不是单一的，而是包括各固有色及光源色、环境色的相互辉映、相互影响，形成一个色彩整体。如图3-16所示，画面物体受光源色和环境色的影响较大，色彩上呈现出与周围环境色彩关联的复杂效果。

固有色、光源色、环境色三个构成物体色彩的因素并不是均等地发挥作用，而是在不同的具体条件下，各处于不同的主次地位。例如，逆光景物，其固有色的感觉几乎消逝，

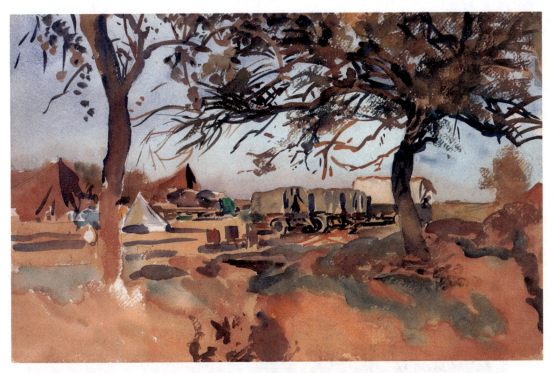

图 3-16　萨金特作品（二）

而在阴天，景物各自的固有色较明确。在夕阳或朝霞的光线下，从顺光方向看去，所有景物都笼罩了一层暖色调，这时光源色起主导作用。

4. 色彩的远近与空间

自然界由于空气的笼罩而产生色彩透视，它是空气透视法的一种。空气中含水蒸气和尘埃，不是无色透明的。在一般情况下，景物距离观察者越近，其对比越强烈，物象越清晰，色彩越暖、越饱和。反之，景物越远越模糊，色彩越远越冷，对比关系依次减弱。例如，当对着绵延起伏的群山写生时，可以看到近山绿葱葱，中景山变成蓝绿色，远山则变成与天空近似的淡蓝色或淡蓝紫色。山本来都是绿葱葱的，为什么在视觉上由于距离不同，色彩产生这么大的变化呢？这是空气层对视觉能力的影响，也就是色彩空气透视，写生中运用这一规律可以表现强烈的景深关系。但这一规律在风景写生中必须灵活运用，有时近处会形成冷色区域，而远处略暖，也能形成有趣味的景深关系。如图 3-17 所示，鲁道夫·冯·阿尔特就将远山处理得偏冷，并将饱和度降低，景物越远越模糊，色彩越远越冷，以此突显空间层次感。如图 3-18 所示，贡纳·韦德福斯的作品中，远处的景色随着空间的变化逐渐变得冷灰，而前景绿色植物和岩石显得饱和度较高。

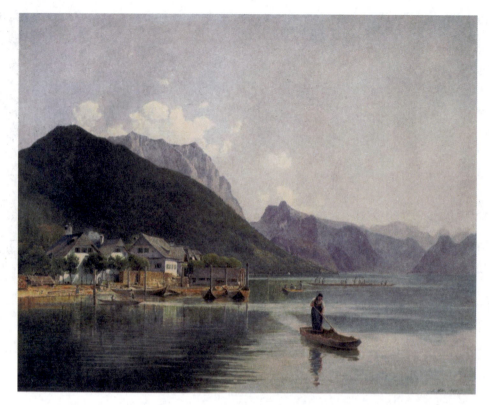

图 3-17　鲁道夫·冯·阿尔特作品

图 3-18　贡纳·韦德福斯作品

第三节　光影处理

　　处理光影是创作水彩风景画时非常关键的一步，可以为画面增添层次感和现实感，使画面更加生动和有趣。首先，要确定画面中的光源方向，即光线是从哪个方向照射而来的。这将决定物体的高光和阴影的分布。在画面中，光源方向决定了哪些部分会受到直接光照，哪些部分会处于阴影之中。这对于创造出真实的光影效果至关重要。其次，光影效果的关键在于对比。增加明暗对比度，可使光影更加明显。在阳光明媚的风景中，可以强调明亮的高光和深沉的阴影。再次，光影部分的颜色可以运用冷暖色调来增强现实感。阳光下的高光通常带有温暖的色调，而阴影可能呈现冷色调。一般使用温暖的色彩来表现阳光照射的区域，使用冷色调来表现阴影部分。在水彩画中，温暖的颜色（如红、橙、黄）通常用于表现受到阳光直射的区域，而冷色调（如蓝、绿、紫）则用于表现阴影部分。在明亮的光照区域，可以使用温暖的色彩来强调光亮和温暖的感觉，而在阴影区域使用冷色调来表现阴凉和深度感。运用冷暖色彩的巧妙搭配可以使画面更加丰富多彩，同时准确表达出光源的温度和强度。图 3-19 所示为爱德华·西戈作品，作者巧妙地运用光影和冷暖拉开了画面的空间层次。

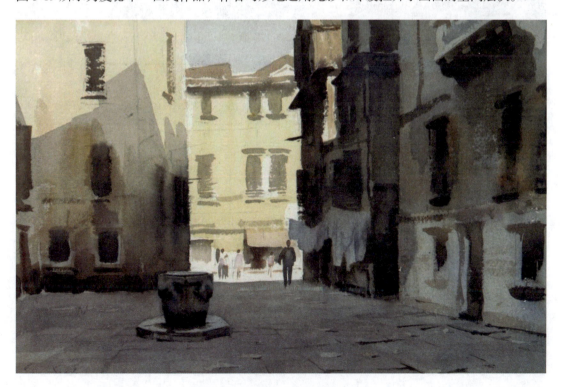

图 3-19　爱德华·西戈作品（三）

萨金特通过运用温暖的色调，特别是橙色和黄色，来表现阳光直射的区域，如帆船的桅杆和船体的受光区域（图3-20）。在光照区域，色彩明亮且温暖，强调了阳光的照射效果，使帆船看起来充满活力。相比之下，在阴影部分，萨金特使用了冷色调，如蓝色和紫色，表现出光影交错的效果，突出了阳光下的明暗对比。通过这种巧妙的冷暖色彩运用，萨金特成功地传达了阳光照射下的帆船、水面的光影变化，为整个画面增添了动感和现实感。

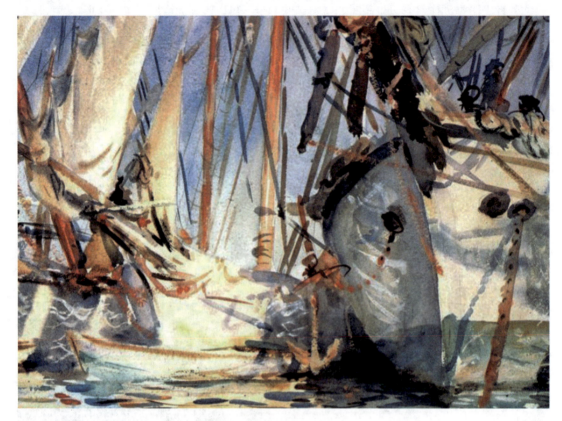

图3-20　萨金特作品（三）

在水彩画中，可以利用干净的湿刷或吸水纸巾轻轻擦拭，以创造一些反光的效果。这对于描绘湖面的光影或阳光照射在建筑物上的效果特别有效。

在水彩建筑风景中，逆光是一种具有挑战性但也令人非常满足的主题。逆光情况下，建筑物处于光源的相对背面，通常会形成强烈的对比，产生明亮的高光和深沉的阴影；建筑物的轮廓会变得更加清晰，因为阳光直射在建筑物的背面。这时，建筑物的轮廓和边缘会形成明亮的高光，而阳光照射不到的地方则会呈现出深沉的阴影。通过增强对比，突出光与影的对比效果，可以更好地表现出逆光情景的强烈光影效果。在逆光情况下，建筑物的背面通常会形成强烈的反差，即高光和阴影之间的对比。这种对比可以通过增强阴影的深度和高光的明亮度来表现，从而使建筑物更具立体感和逼真感。图3-21所示为爱德华·西戈作品。

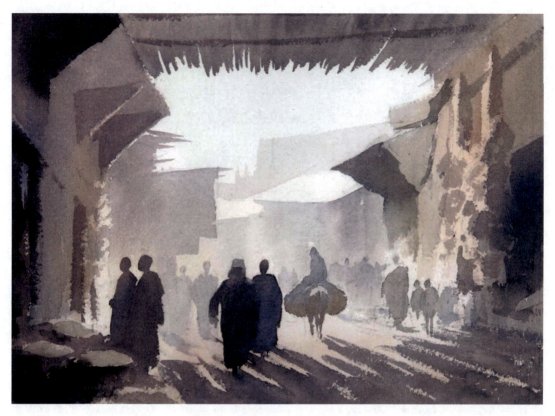

图 3-21　爱德华·西戈作品（四）

在处理光影时，不同的场景和光照条件需要不同的处理方法，因此，灵活运用上述技巧，结合实际情境，可以创造出更富有表现力和真实感的水彩风景画。

第四节　水分控制

在水彩风景画中，控制水分是至关重要的技巧之一，因为水分的控制直接影响到颜色的扩散、混合和形成画面的质感。水彩风景画通常可以使用湿画法和干画法两种技法来控制水分。这两种技法各有特点，可以根据作品需要和个人风格选择合适的技法或结合使用。

湿画法是指在画纸表面湿润的状态下直接涂抹颜料，能够创造出柔和、流动的效果。在采用湿画法时，首先需要用清水将画纸表面轻轻润湿，但不要让水分积聚或滴落。在湿润的画面上，用湿润的画笔直接涂抹颜料。由于画面已经湿润，颜料会自然地扩散开来，形成柔和的色彩过渡。可以通过在颜料上迅速涂抹、混合或喷洒水来控制颜料的扩散方向

和程度，创造出不同的效果。在颜料干燥之前，可以多次叠加颜色或细节，以增加画面的层次感和丰富度。湿画法适用于创作需要柔和色彩过渡和颜色混合的情景，如天空、水面和柔和的背景等。

干画法是在画纸表面干燥的状态下直接涂抹颜料，能够创造出细节清晰、颜色鲜明的效果。干画法需确保画纸表面完全干燥，以免颜料扩散或混合。使用较干燥的画笔和颜料，直接在画纸表面涂抹颜色。由于画纸表面干燥，颜料会在边缘形成清晰的线条和形状。可以通过交叠涂抹或交叉叠加颜色来实现混合效果，但颜料的扩散程度比湿画法的小。在颜料干燥后，可以使用干净的画笔或刮刀进行修饰和添加细节。干画法适用于描绘需要清晰线条和强烈对比的情景，如建筑物、树木的轮廓和细节等。

在具体的水彩风景画写生或创作中，可以根据对象的特点和个人偏好选择使用湿画法、干画法或两者结合，灵活运用不同的技法来表现出丰富多彩的效果。

面对自然景观时，先不要急于动笔，在开始作画之前，可以通过事先规划，预设画面的干湿区域和水渍的位置与形状，以及需要保留白色或浅色的区域。这样可以有针对性地控制水分的扩散方向和程度。例如，背景天空、云彩等可以采用湿画法，画出柔和的渐变效果，湿画法也适用于色彩的过渡衔接，制造出景深和远处朦胧的效果。而前景的物体则可以等画面干透，用干画法进行塑造和细节刻画，从而形成一定的干湿对比。运用湿画法时，在画纸上涂抹水之前，可以先调节好画笔的湿度。湿度适中的画笔可以更好地控制颜料的扩散和混合程度。如果需要快速干燥，可以在绘画过程中使用吹风机或吸水纸巾等工具帮助加速干燥。

除此之外，还需控制颜料的浓度，因为颜料的浓度可以影响颜料的扩散速度和程度。浓度较高的颜料扩散较快，而浓度较低的颜料扩散较慢。可以通过在颜料中添加更多的水或更多的颜料来调节颜料的浓度，以实现不同的效果。同时，还需控制画笔的湿度，可轻轻拍打或挤压刷毛，使其保持适当的湿度。过多的水分会导致颜料扩散过度，而过少的水分则会使颜料难以涂抹。

总之，在进行水彩风景画写生时，要通过大量实践和经验积累才可以更好地掌握颜料和水的互动关系，从而更有效地控制水分。

第五节　运笔技巧

水彩风景画的运笔技巧对于表现景物的质感、纹理和细节至关重要。在面对自然对象时，不同的物体有着不同的质感，结合画笔的特点和用笔的力度技巧，能产生丰富的变化，

使作品更具表现力。从这个角度看,水彩画的运笔与中国画的运笔有异曲同工之妙,按照不同的需求,二者都可以通过调整笔尖、施加压力或变换笔尖角度来实现不同的笔触效果。例如,外出写生时经常会描绘山石、树木、砖墙等景物,为了增加其粗糙的质感,可以采用枯笔和干皴的用笔方式,只用少许颜料,在纸的表层快速绘制,常用平拖枯扫或悬腕枯勾的方法,产生一种特殊的肌理和质感;也可以借鉴中国画的皴法经验,如直皴、斜皴、圆皴、撇皴、提皴等,根据绘制对象的不同,可以选择不同的手法组合。运笔时要注意笔触的轻重、粗细、长短的变化,使其具有层次感。如图3-22所示的爱德华·西戈作品,画面右边的树用枯笔和干皴的用笔方式表现树叶的质感。同时,还可以与飞白的用笔技巧并用,常用于表现江河湖海中的波浪、水面的高光等。它可以使画面凝重中不乏空灵,增加画面的意境和神韵。

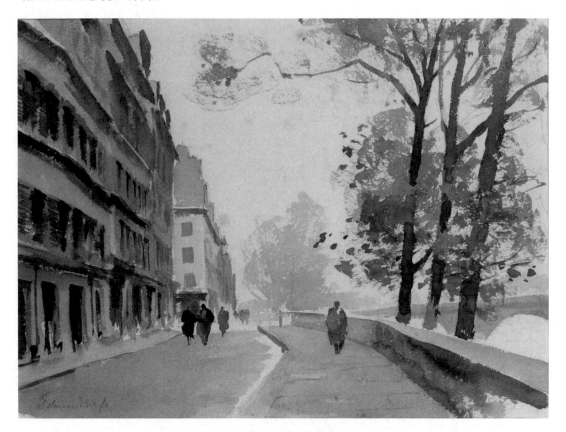

图 3-22　爱德华·西戈作品(五)

在进行大面积渲染时,可以使用湿润的画笔或刷子,在画纸表面轻轻地来回拖动,使颜料自然扩散并混合在一起。这种方法常用于创造柔和的过渡和自然的渲染效果。此外,还可以配合刮刀等工具,在底层颜料未完全干燥的情况下,轻轻地刮掉未干的色层,例如,一般在画风景时可以刮出树枝、野草等细节。

第四章　水彩风景画的写生创作实践

　　本章为水彩风景画写生的实践部分，通过学习本章，要求读者掌握不同风景的写生步骤和方法，提高解决问题的应变能力。本章设置了五个专题，设计水彩风景写生的教学内容，从自然风景写生、建筑街景写生、渔船水景写生、冬日雪景写生、树木丛林写生五个专项出发，使读者在实践中了解不同类型的风景的写生方法，从而提升水彩风景画的写生实践能力。

第一节　自然风景写生

一、学习目标

　　（1）提升观察力：培养对自然景色仔细观察的能力，包括地形、天空、植物等各个方面，以便使景色更准确地呈现在画布上。

　　（2）掌握水彩技法：熟练掌握水彩画的基本技法，如湿画法、干画法、层次渲染等，并掌握颜色的混合和调和方法。

　　（3）建立良好的构图和比例感：学习构建合理的画面，确保各个元素在画面中的比例和位置准确，以创造出平衡和谐的效果。

　　（4）表达氛围和情感：能够通过水彩画技法表达自然风景的氛围和情感，使观者能够感受到画面中的美与情感。

二、实践步骤

　　大自然是最丰富的灵感来源。到户外进行实地观察，记录下感兴趣的风景景物，也可以带着素描本和相机，捕捉情景备用。在面对自然景物写生或者利用素材进行水彩画创作时，选择一个有趣和具有挑战性的自然场景是十分重要的，可以是山水、湖泊、树木的组

合等，但要注意场景的复杂性和构图的可能性。同时也要构建合理的画面，确保各个元素在画面中的比例和位置关系协调。合理的构图可以提高画面的吸引力和整体平衡感。根据主题和氛围，还需考虑使用暖色调还是冷色调来表现不同的情感和氛围，注意色彩的层次和对比。色彩直接影响到一幅作品的精神感染力，在构思阶段，应思考想要表达的情感或主题，如是想要表达宁静与平和，还是想要表达力量与壮丽？通过构思阶段的准备，可以更好地在作品中体现出想要表达的情感。

第一步，构图。首先，要看准对象，确定好景物的位置关系，如前景的空间、中景的位置、天空面积的大小，在起稿时都要做到胸有成竹。尤其还需考虑到画面的黑白灰布局和疏密关系。黑白灰布局也是素描关系，指几个大色块的深浅关系，哪些颜色最重，哪些颜色次之，哪些颜色是亮色区域，这些关系不能紊乱。其次，疏密关系能让画面丰富而充满节奏感，自然景物纷乱复杂，这时一定不能"眉毛胡子一把抓"，而要分清主次，重点表现的部位在色彩和用笔上可以相对丰富，而次要部分一定要概括简练。思考成熟后，在画纸上适当的位置用铅笔轻轻勾画出天空、地面、山脉、植物等主要景物的形状，确保画面的布局合理，如图4-1所示。

图4-1 自然风景写生第一步

第二步，铺设大的色彩。这一步主要以概括为主，从绘制天空开始，因为天空是背景，需要采用湿画法一次性画出。从顶部开始，先用大号的扁平刷轻轻地打湿天空的位置，画出天空的颜色。然后，根据天空的情况，晕染出渐变效果。天空也需要有一定的冷暖变化，越高色彩越冷，越接近地平线色彩越暖。天空需要一次画好，不要反复涂抹，以保留清透的感觉，如图4-2所示。

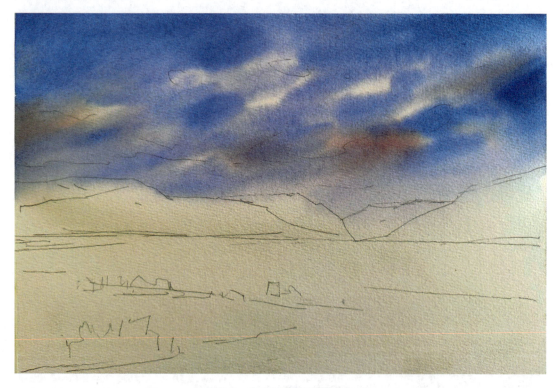

图4-2　自然风景写生第二步

第三步，待天空颜色干透后，在天空下方，根据远处山脉的形状轻轻地涂上蓝紫色的颜料，以代表远山的轮廓。然后，根据山体的远近不同，添加一些更暖的黄绿色的山脉。画的时候切忌孤立地捕捉与景物色彩绝对相似的个别色彩，更不要犹豫不决地在一块颜色上纠缠不休，而应该用比较的方法寻求色彩之间的基本关系和准确比例。色彩的关系是对比出来的，大块的色彩在冷暖上有各自的倾向，局部一块颜色即使和对象再相近，若在画面里和其他颜色产生不了关系，就不是一块好颜色。所以这一步的关键就在多观察、多比较，例如，左边的山和右边的山的色彩倾向有什么不同？前面的山和后面的山的色彩是否有冷暖区别？在互相比较中决定几个大色块的倾向和差别，如图4-3所示。

第四步，使用大号毛笔刷出地面的基本色彩，注意用笔和色彩的变化，用笔上保留一些飞白，色彩上注意冷暖变化。虽然这时以平涂为主，但湿润时可以接色，让黄色和绿色互相渗透。这一步主要为后续的深入作画打好基础，如图4-4所示。

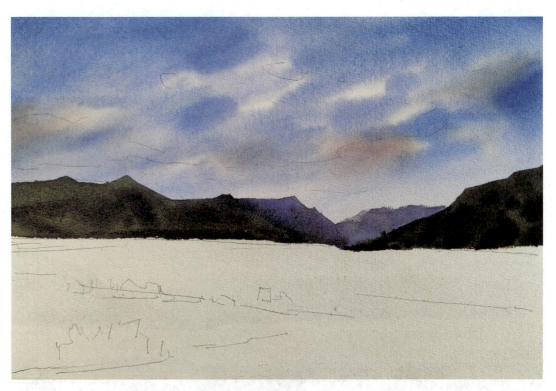

图 4-3　自然风景写生第三步

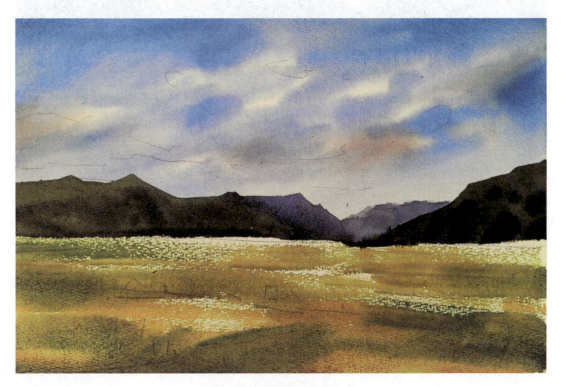

图 4-4　自然风景写生第四步

第五步，处理地面部分，如添加草地、植被等细节。可以使用扁平刷、毛笔等工具绘制出地面的纹理和层次感。这一步需要趁湿作画，利用水彩的渗化特点，让植被的边缘柔和。画时一定要考虑这些元素的大小、疏密和位置关系，一定不能无差别对待，如图4-5所示。

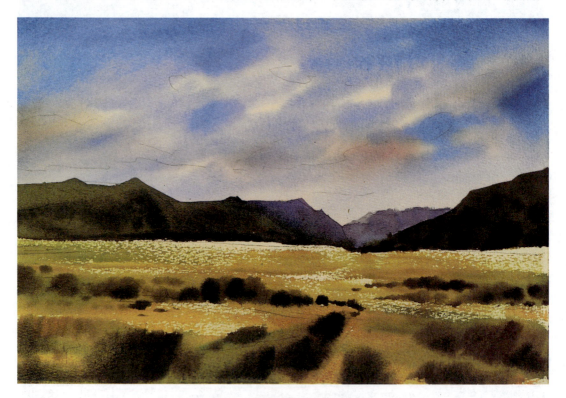

图4-5　自然风景写生第五步

第六步，在画面的不同部分适当地增加一些亮色或者深色，前景局部用枯笔扫出植物的质感，以增强画面的对比度和整体的表现力，这也是一种让画面更加生动的方式。恰当地表现物体的细节后，再回到整体上来。这个阶段主要以收拾为主，要保持清醒的头脑，在笔触上应当注意节奏变化，尤其要学会取舍，有些地方保留厚实的色层堆积感，有的地方则大笔平涂，这样画面才会有厚薄开合的气韵，如图4-6所示。

总之，要画好水彩风景画必须在实践的过程中磨炼，反复地练眼、练手、练思考和分析能力。由实践到认识，再由认识到实践，如此多次反复才能认识本质、把握规律，才能在面对瞬息万变、纷繁复杂的自然景物时做到游刃有余地分析和表现对象。

三、作品鉴赏学习

供鉴赏学习的作品如图4-7～图4-9所示。

第四章 水彩风景画的写生创作实践

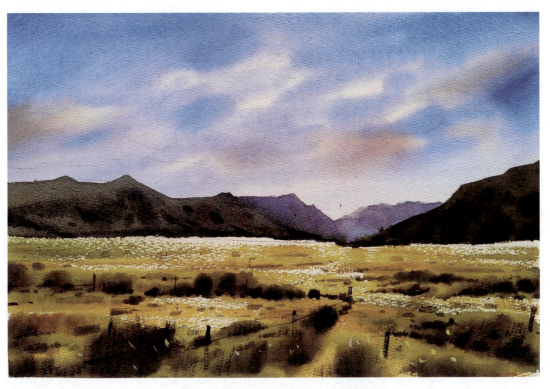

图 4-6 自然风景写生第六步(完成稿)

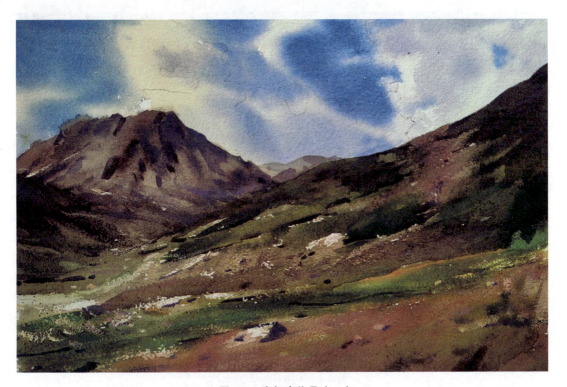

图 4-7 张相森作品(一)

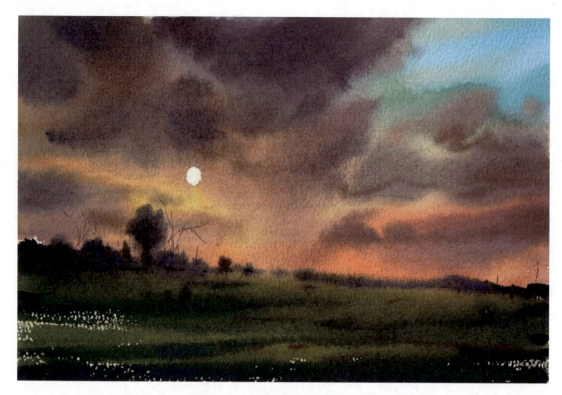

图 4-8 张相森作品(二)

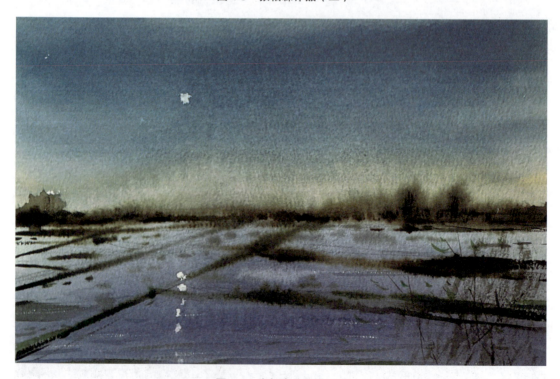

图 4-9 张相森作品(三)

第二节　建筑街景写生

一、学习目标

（1）掌握基本技巧：学会运用水彩的基本技巧，包括颜料的调配、笔触的运用、色彩的过渡和混合等。

（2）理解透视原理：了解建筑物的透视原理，能够准确地表现建筑物的远近和立体感。

（3）掌握构图技巧：学会设计合理的构图，通过布局、前景、中景和远景的处理，使画面更具层次感和深度感。

（4）把握光影效果：熟练掌握光影的表现技巧，能够通过明暗的处理来增强建筑物的立体感和质感。

（5）提升细节处理能力：培养对建筑物细节的观察和处理能力，包括窗户、门廊、雨棚等细节的表现。

（6）学会创造氛围：通过色彩和光影的运用，创造出适合场景的氛围和情感。

水彩画写生所需的材料相对油画写生而言要轻便简单许多，这也是近年来水彩风景画写生蓬勃兴起的原因之一。一幅水彩画具有清新雅致的效果，由于水彩颜料没有覆盖力，透明简洁是它的基本特性，写生时对水分和色彩的控制尤为关键，水分过少则色彩枯滞，水分过多则色彩寡淡，毫无形体力度可言，只有恰到好处才能使色彩衔接自然，产生水色交融的韵味。

二、实践步骤

第一步，用铅笔勾勒出建筑物的大致形状和位置，着重捕捉建筑物的主要轮廓线条和整体结构，要注意透视关系。画时一定要果断，这时的画面颇有速写的感觉，不需要考虑光影，如图 4-10 所示。

第二步，用刷子画出大面积的天空和地面的暖色，趁湿衔接天空上端的蓝灰色，并让两种色彩互相晕染渗透。这时色彩不宜干涩，刷子的含水量较多，要有意识地突出色调的整体性。注意在此阶段不要过于细节化，重点是把控整体色彩，如图 4-11 所示。

第三步，在建筑物主体颜色干燥后，逐渐加重暗部，加强对比关系。这时一定要注意留白，这些飞白的效果与远景湿润的天空形成一种视觉上的对比，形成两种不同的质感，极具张力；而且飞白形成的图形虚实相生，让画面显得轻松透气，如图 4-12 所示。

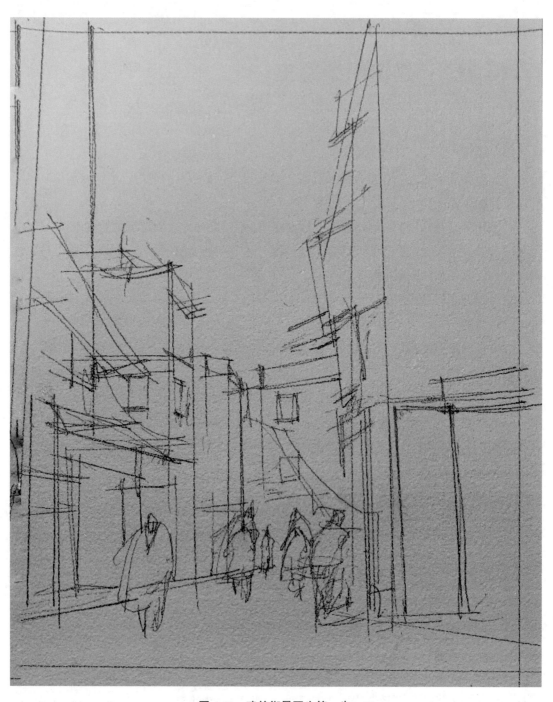

图 4-10 建筑街景写生第一步

第四步，使用较小的刷子和更浓稠的颜料，描绘建筑物的窗户、门框、屋顶等细节部分，以及建筑物表面的纹理。这时一定要冷静思考、准确判断，因为水彩不能反复覆盖，更不能过多修改，这就更需要用色准确、用笔果断。许多偶然或意想不到的肌理语言随时呈现，这时就需要因势利导，灵活运用技法，运用艺术规律创造性地抓住精彩的瞬间，如图 4-13 所示。

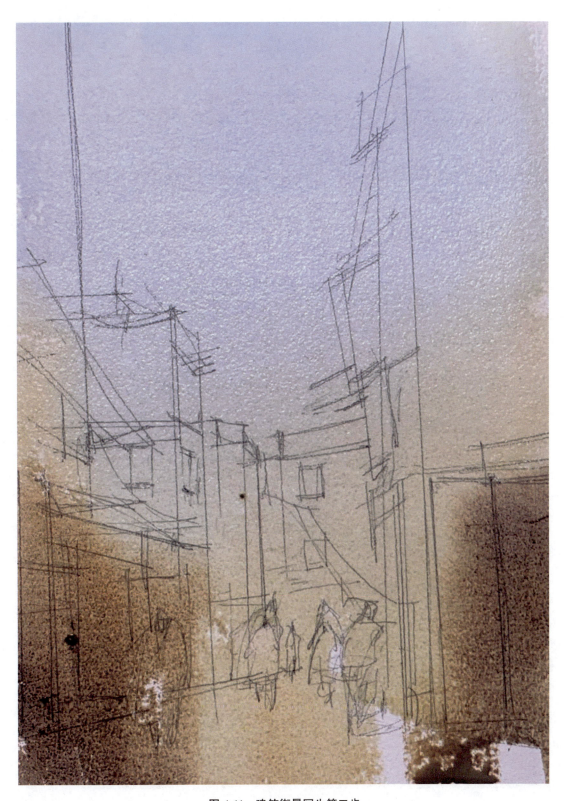

图 4-11 建筑街景写生第二步

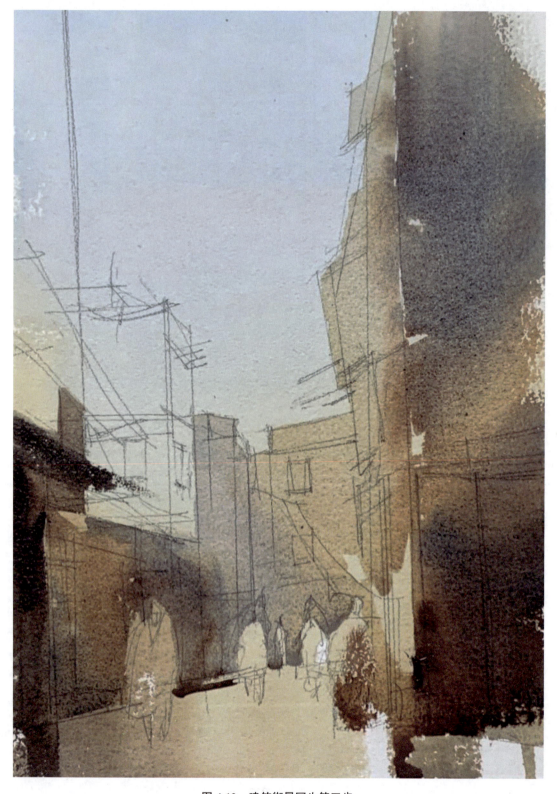

图 4-12 建筑街景写生第三步

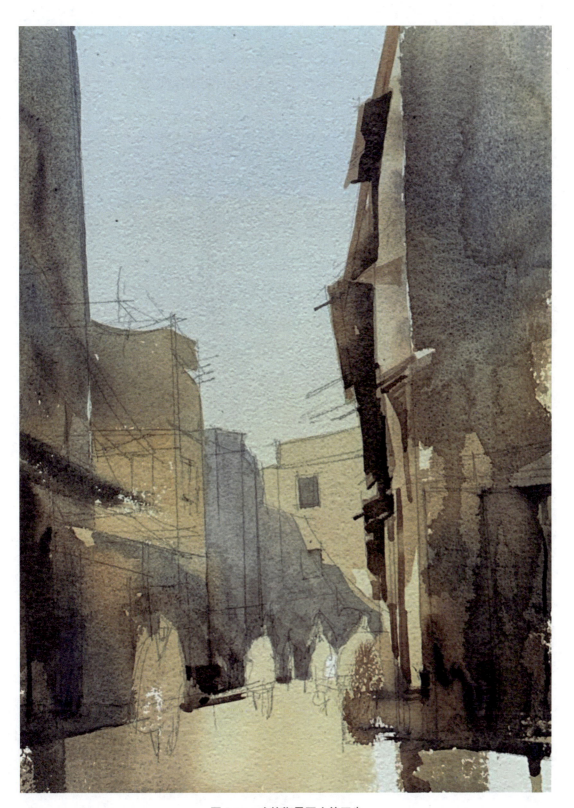

图 4-13 建筑街景写生第四步

第五步，重点深入刻画。在已经确定了大的色彩关系的画面上，对前景的细节进行细致的刻画。可用干笔加强某些细节特征。这时水少色多，可在一些关键的点上予以强调，增强画面的细节和对比关系，同时考虑街景的周围环境。根据远近关系，补充人物等细节，营造出完整的街景氛围，如图4-14所示。

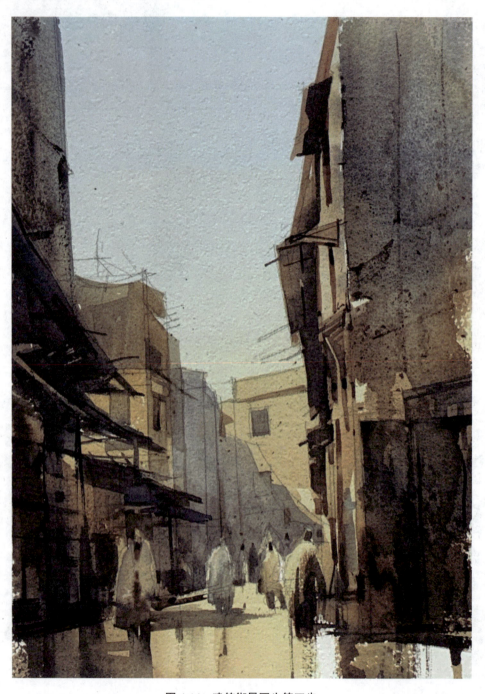

图4-14 建筑街景写生第五步

第六步，用笔尖画出电线等细节，最后整理完成作品。这时仍然需要整体比较，将画面中过强的或琐碎的地方予以弱化，或补充不充分的地方，做到细节与整体虚实相应。有时即便局部细节非常精彩，但从画面的整体出发，这些细节未免又喧宾夺主，这时就要果断地将这些精彩的细节弱化或抛弃。画面的整体感是第一位的，任何局部都要符合画面整体的气韵和节奏，如图4-15所示。

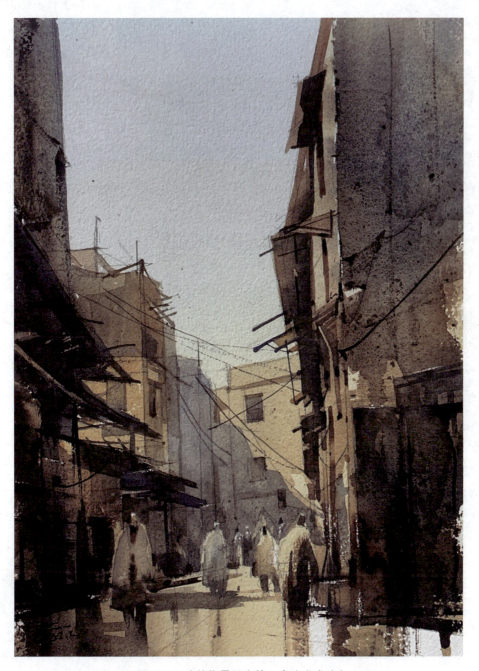

图4-15 建筑街景写生第六步（完成稿）

三、作品鉴赏学习

供鉴赏学习的作品如图 4-16~图 4-18 所示。

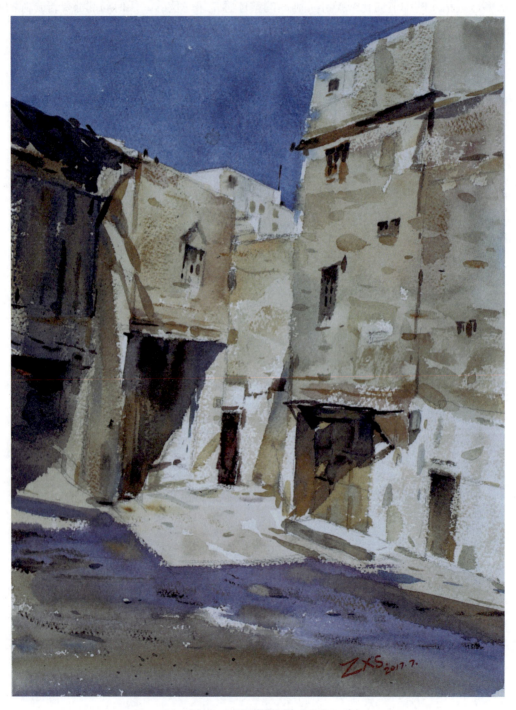

图 4-16　张相森作品（四）

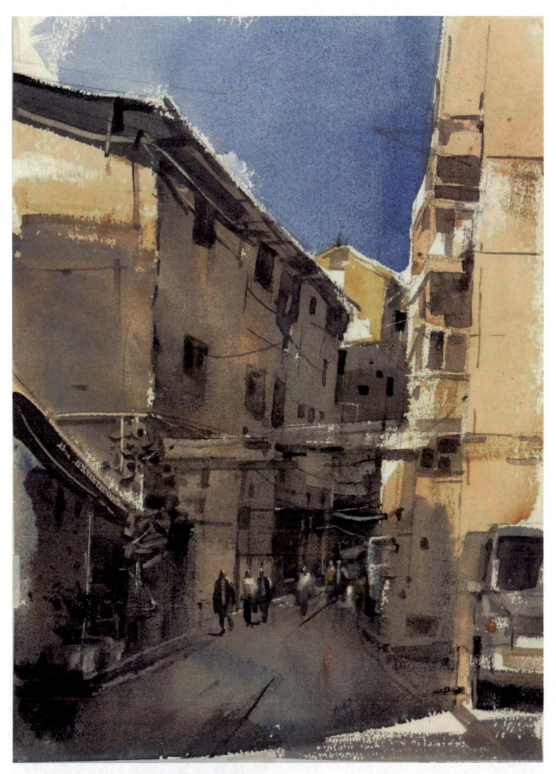

图 4-17 陈洪作品（一）

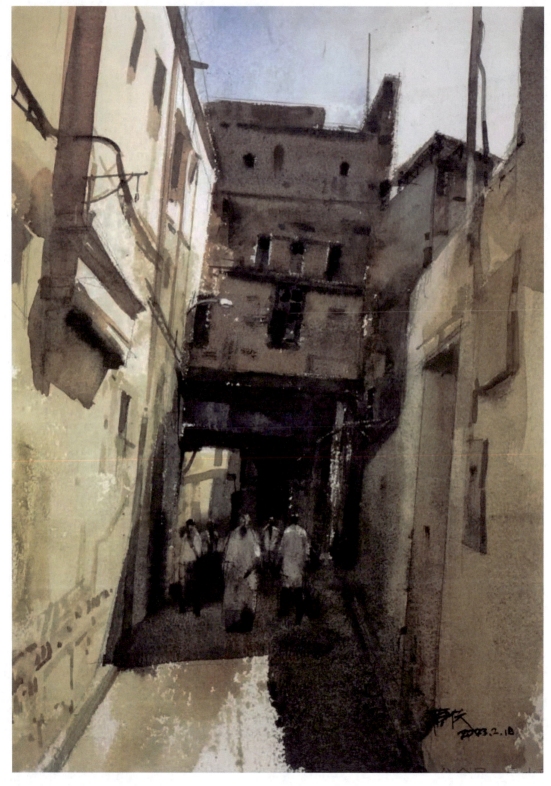

图 4-18　陈洪作品（二）

第三节　渔船水景写生

一、学习目标

（1）掌握水景元素：学会表现水面的质感和光影效果，包括水波纹、反光、水波等，以及天空的变化和云彩的表现。

（2）熟悉渔船结构：了解渔船的结构特点，包括船体、帆、桅杆等，以便准确地表现渔船的形态和立体感。

（3）提高色彩运用能力：学会运用水彩颜料来表现天空、水面、渔船等不同部分的色彩，通过色彩的对比和过渡来增强画面的层次感和立体感。

（4）加强细节处理：培养对渔船细节的观察和表现能力，包括渔具、绳索、船体纹理等细节的描绘，使画面更加生动和具有情感。

（5）表现光影效果：熟练掌握光影的表现技巧，包括阳光下的反射、阴影的处理等，以增强画面的立体感和逼真感。

二、实践步骤

第一步，使用淡色铅笔或淡墨水，在画纸上勾勒出渔船和水面的轮廓。捕捉渔船的基本形状、大小。这一步的轮廓可以略微简单，重点是捕捉整体的布局和比例关系，不必把每一个细节勾画到位，避免后期变成被动填色，如图4-19所示。

第二步，使用大号刷子，用一点暖黄色湿润画面，然后用钴蓝和群青轻轻涂抹水面和天空的颜色。让黄色和蓝色互相渗化，冷色和暖色交融，让色彩不再单一。注意使用水彩的特性，尝试在湿润的画面上创造出渐变和流动的效果，如图4-20所示。

第三步，在水面颜色干燥后，使用中号刷子或小号刷子，开始渲染渔船的主体。由于在阳光之下，渔船暗部颜色偏冷，但水面的反光会把部分暖色反射到投影中，所以暗部投影的色彩也会有变化，蓝紫色中有暖黄色，暗部才会更透气。注意考虑光源的方向，增强光影效果，如图4-21所示。

第四步，待渔船的主体颜色干燥后，使用细小的刷子，逐步添加渔船的细节，如船体上的窗户、船帆等。保持生动的速写感，注意用笔的节奏。同时，在水面上添加一些反光和涟漪的细节，增加画面的真实感，如图4-22所示。

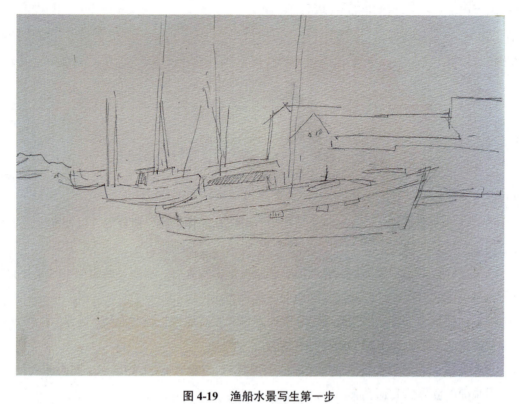

图 4-19 渔船水景写生第一步

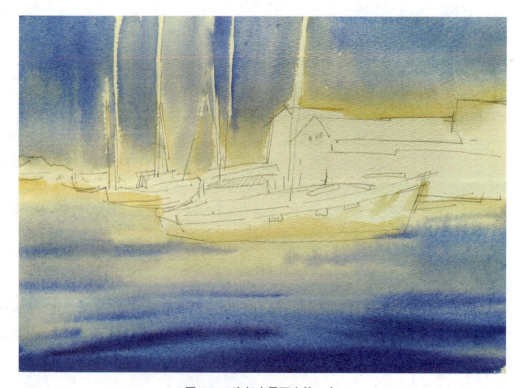

图 4-20 渔船水景写生第二步

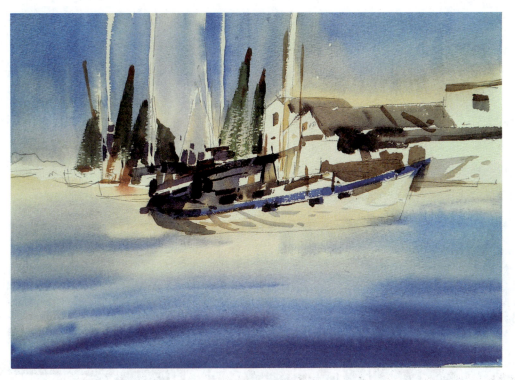

图 4-21　渔船水景写生第三步

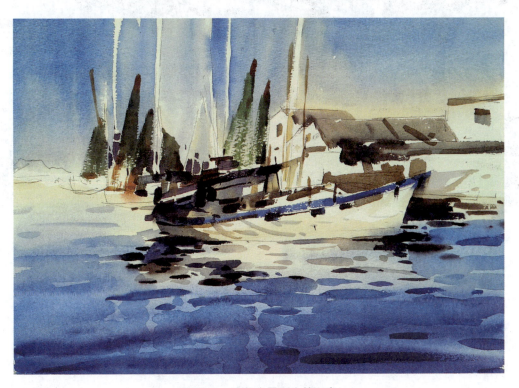

图 4-22　渔船水景写生第四步

第五步，在画面中选择一些重点细节进行强调，可以是渔船的某个部分、水面上的光影，或者背景中的一些特殊元素。使用更深的颜色或更多的细节来突出这些重点部分，增加画面的视觉吸引力和立体感。细致观察整个画面，确保对比度和色彩平衡得到良好的调整。根据需要，增加或减少一些颜色，调整明暗对比度，使画面更加和谐统一。这一步可以用少许不透明的白色颜料来点缀局部，增加画面的生动性，但不宜大面积覆盖。最后全面审视画面的整体效果，使渔船和水面更加突出，让作品具有层次感和细节感。避免像照相机一样复制对象，而要用笔触和色彩的跃动及水分的变化等绘画语言，让观者能够感受到水面波光粼粼、渔船在水面摇曳的场景，如图 4-23 所示。

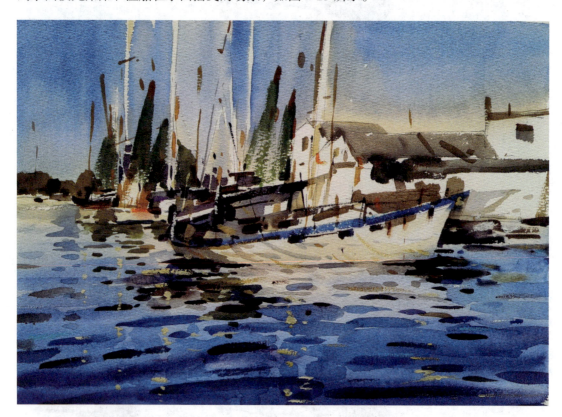

图 4-23　渔船水景写生第五步（完成稿）

三、作品鉴赏学习

供鉴赏学习的作品如图 4-24~图 4-26 所示。

第四章 水彩风景画的写生创作实践 53

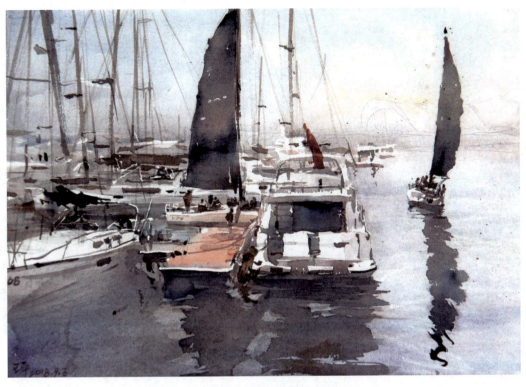

图 4-24 王平作品（一）

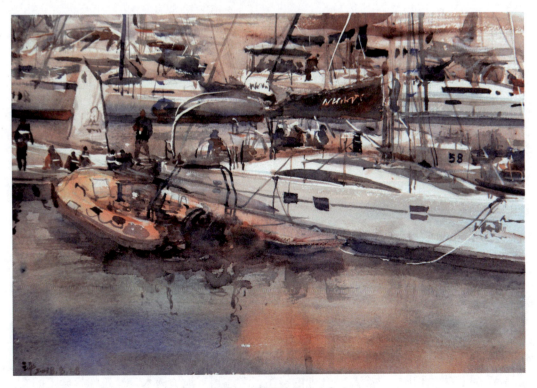

图 4-25 王平作品（二）

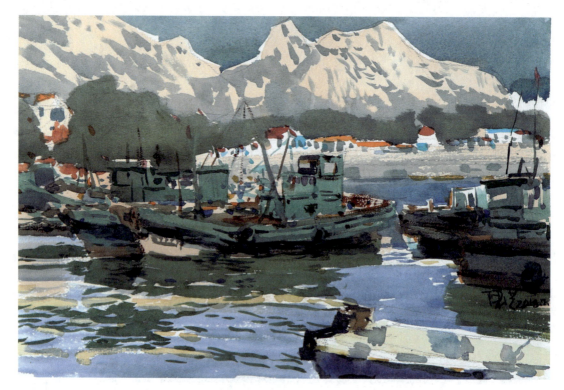

图 4-26 陈洪作品（三）

第四节　冬日雪景写生

一、学习目标

（1）掌握雪景的特点：理解冬日雪景的特点，包括雪的质感、光影效果、雪地上的纹理和形态等。

（2）学会表现冷色调：掌握使用冷色调来表现冬日雪景的技巧，如活用蓝色、紫色、灰色等，以及冷暖色彩的对比。

（3）提高观察力：培养对雪景环境的观察力，捕捉雪地上的纹理、树木的轮廓、远山的形态等细节。

（4）加强光影处理：提高对光影效果的处理能力，特别是对雪地上的光影变化，以及阳光照射下的反射和阴影的处理。

（5）掌握雪景构图：学会设计合理的构图，考虑到雪地、树木、建筑物等元素的布局

和比例，使画面更具有层次感和深度感。

（6）表现冬日气氛：通过色彩、光影和构图等手法，创造出适合冬日的氛围和情感，使作品更具有冬日的特色和魅力。

二、实践步骤

第一步，用铅笔在画纸上勾勒出雪地中木屋的轮廓。注意捕捉木屋的基本形状、屋檐和窗户等主要特征。保持线条轻盈，不必过于详细，如图 4-27 所示。

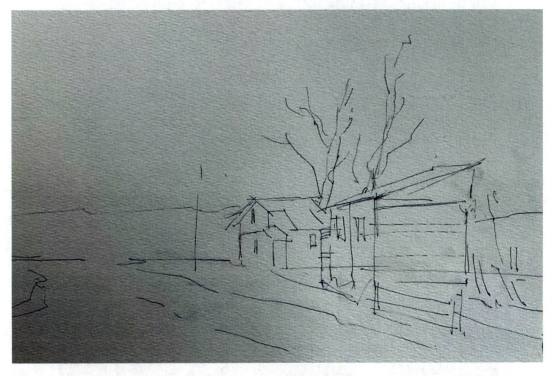

图 4-27　冬日雪景写生第一步

第二步，用清水湿润天空和雪地部分的画面，使画纸表面稍微潮湿。然后，用大号刷子蘸取淡灰的水彩颜料，从画面的上部开始轻轻涂抹，沿着房子的形状和轮廓方向进行上色，可以轻柔地晕开远景和树冠的颜色，使其看起来更加自然。颜色尽量单纯，不需要过于花哨的色彩，如图 4-28 所示。

第三步，待画面干透后，填充木屋的主体部分。通常在冷色调中选择灰色、蓝色或棕色，以突出冬天的寒冷氛围。注意保持雪覆盖的效果，不必将木屋完全填满颜色，如图 4-29 所示。

第四步，待木屋主体颜色干燥后，使用较小的刷子和深色的水彩颜料描绘木屋的细节，如窗户、门框、屋檐和木纹等。注意强调木屋的立体感，突出细节，使画面更加生动。利用枯笔画出树冠和的植物的质感，轻扫几笔带出即可，如图 4-30 所示。

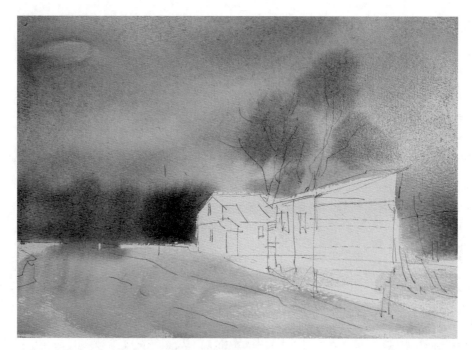

图 4-28　冬日雪景写生第二步

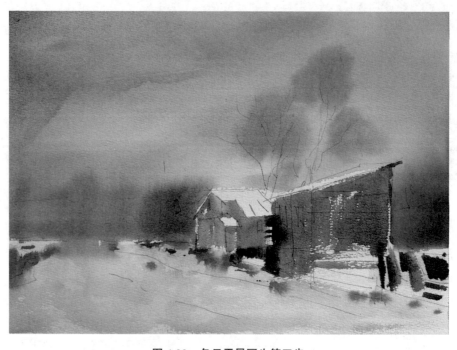

图 4-29　冬日雪景写生第三步

第五步，继续描绘细节，审视画面，确定需要强调的重点部分，如木屋或者其他一些特别引人注目的细节，使重点部分更加突出。确保画面的构图和比例感觉舒适和平衡。如

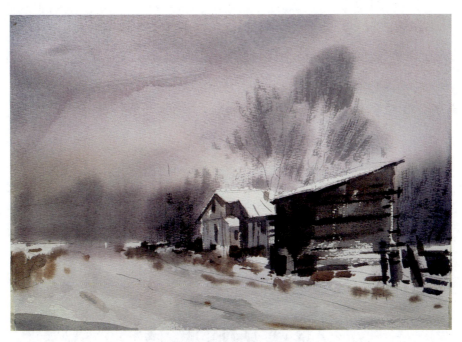

图 4-30　冬日雪景写生第四步

果有必要，可以微调画面中元素的位置，使其更加协调。例如，添加一些树木，或增加一些枝干细节，让画面更加生动。最后，全面审视整个画面，确保所有元素都和谐统一，没有突兀的部分。这个过程可能需要多次调整和修改，直到满意为止。如图 4-31 所示。

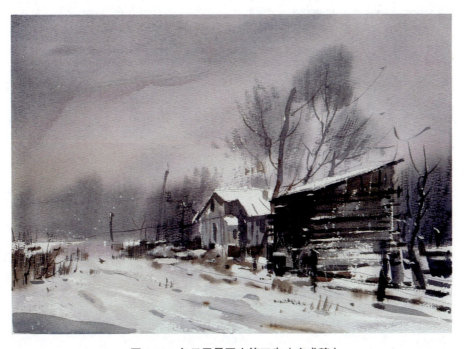

图 4-31　冬日雪景写生第五步（完成稿）

三、作品鉴赏学习

供鉴赏学习的作品如图 4-32～图 4-34 所示。

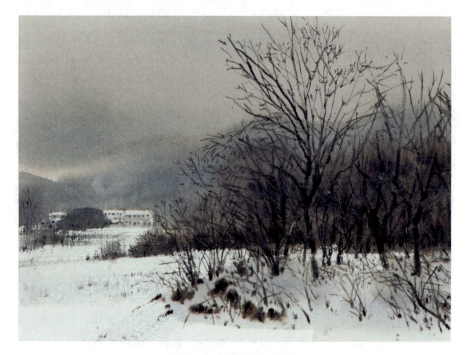

图 4-32　陈洪作品（四）

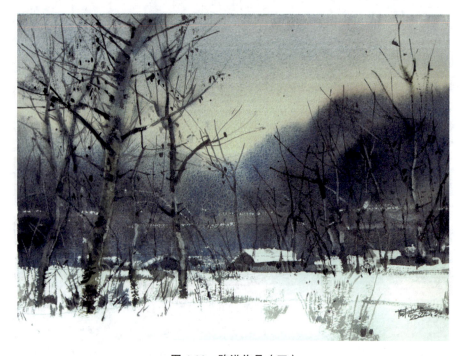

图 4-33　陈洪作品（五）

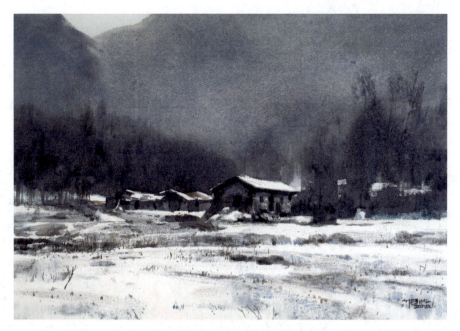

图 4-34 陈洪作品（六）

第五节　树木丛林写生

一、学习目标

（1）掌握树木形态：学习掌握树木的形态特征，包括树干、树枝、树叶的形状、大小和排列方式。

（2）了解光影效果：了解光线照射下树木的光影效果，包括阳光透过树叶形成的阴影、树干的明暗变化等。

（3）学习色彩运用：掌握水彩颜料的调配和运用技巧，表现树木不同部分的颜色和质感，如树叶的翠绿、树干的灰褐等。

（4）加强细节处理：培养对树木细节的观察和描绘能力，包括树皮的纹理、树叶的纹理、枝条的细节等。

（5）掌握透视与层次：学习运用透视原理和层次技巧，将前景、中景和远景的树木分层次绘制，使画面更具立体感和深度感。

（6）培养观察力：培养对自然景物的观察力，捕捉树木丛林的形态、色彩和光影变化，以便准确地表现在画布上。

二、实践步骤

第一步,使用淡色铅笔在画纸上轻轻勾勒出树木丛林的轮廓。根据实际场景选择树木的形状和分布,捕捉树木丛林的基本布局和比例关系。这一步的轮廓可以简略,重点是抓住整体的构图和组合,抓住大的走势即可,不要画出琐碎的细节,如图4-35所示。

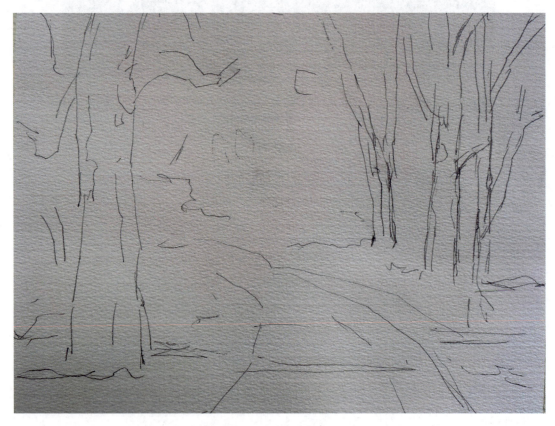

图4-35 树木丛林写生第一步

第二步,用大号刷子将画纸表面湿润,然后轻轻涂抹淡绿色或淡蓝色的水彩,模拟树木丛林的远处景色。可以在画面上留出一些空白部分,表现阳光透过树叶的效果,如图4-36所示。

第三步,在纸面将干未干时,使用中号刷子或毛笔开始渲染树木的主体。选择不同深浅的绿色,根据树木的形态和远近关系,逐渐渲染出树木的轮廓和阴影。可以使用不同深浅的绿色及少量的褐色或灰色,增加树木的层次感和真实感。这一步色彩的饱和度要略高些,颜料可以调得稠一点,因为底层尚未干透,稠的颜料会更好地与底层融合,干了后才能保证色彩的强度,如图4-37所示。

第四章 水彩风景画的写生创作实践　61

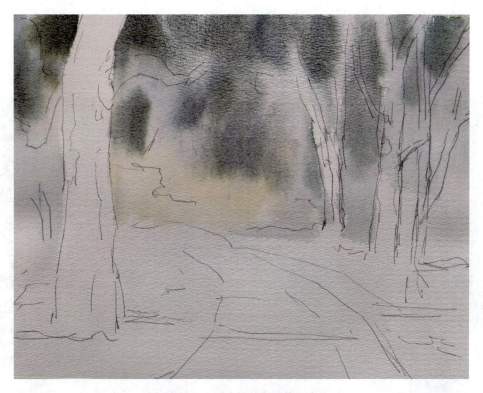

图 4-36　树木丛林写生第二步

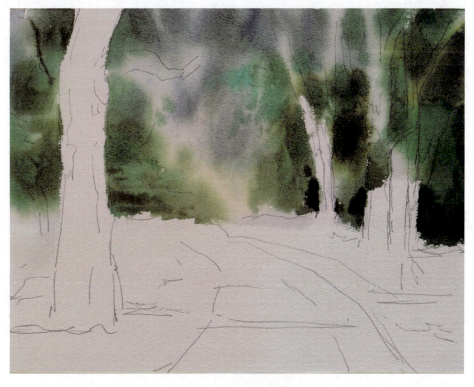

图 4-37　树木丛林写生第三步

第四步，在树木的主体颜色干燥后，逐步添加树木的细节，包括树干的色彩、纹理及树木之间的空隙和交错。注意根据远近关系调整树木的细节、大小和清晰度，如图4-38所示。

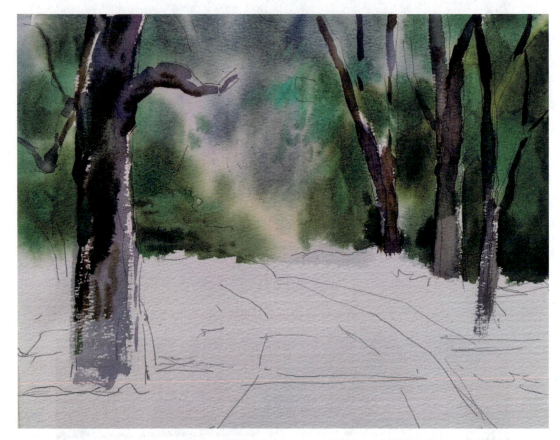

图4-38 树木丛林写生第四步

第五步，在树木的主体完成后，添加前景地面和树干周围的绿色。注意树干周围的绿色和背景的绿色要有区别，这里的区别既有明度上的区别，也有色相、冷暖和饱和度上的区别。同时还要注意笔触之间的关系，如图4-39所示。

第六步，继续增加细节来增强画面的立体感和生动感。使用较浅的绿色或黄色提亮一些前面的叶子、树枝的形态和分布。这时可以用一些含粉质的颜料，但不宜大面积使用。有些过于突兀的树干，可以用清水洗弱一些，同时加一些较细的枝干穿插其间。利用枯笔在主体树干上扫一些纹理。这时对象提供的是总体感觉和印象，切忌盯着对象不放过任何细节，要在对象的真实与画面的合理之间寻求一个平衡点，如图4-40所示。

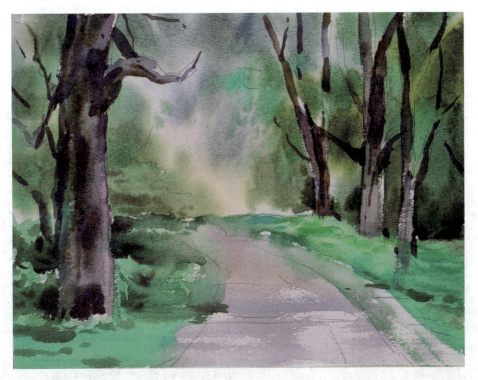

图 4-39　树木丛林写生第五步

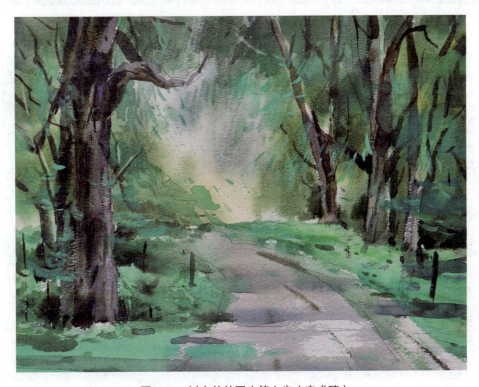

图 4-40　树木丛林写生第六步（完成稿）

三、作品鉴赏学习

供鉴赏学习的作品如图 4-41~图 4-43 所示。

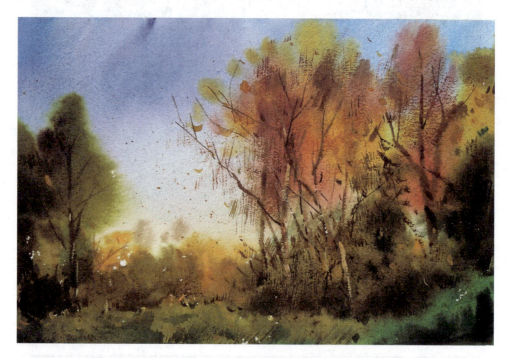

图 4-41　张相森作品（五）

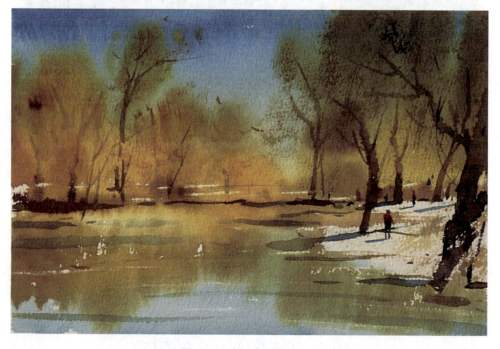

图 4-42　张相森作品（六）

第四章 水彩风景画的写生创作实践

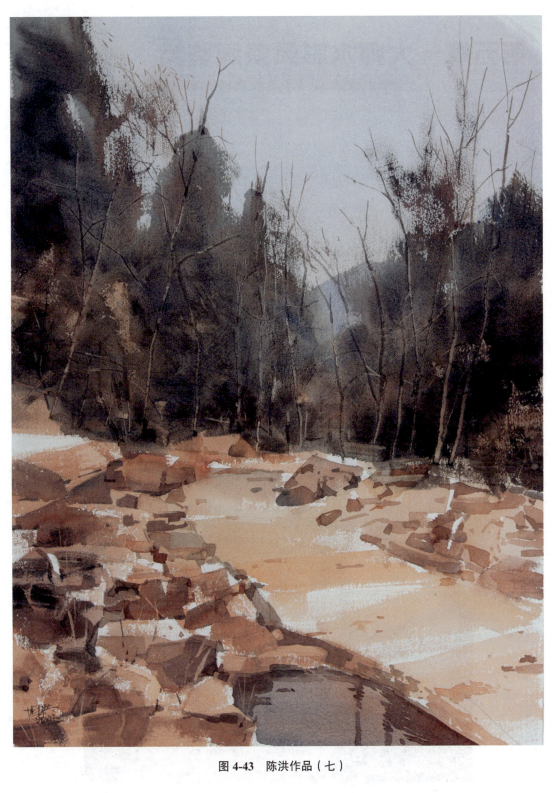

图 4-43 陈洪作品（七）

第五章　大师水彩风景画鉴赏

本章主要以大师作品的鉴赏为主，通过对大师水彩作品的鉴赏与学习，体会大师的情感表达，以及艺术作品所带来的情感共鸣。读者不仅可以提高自己的绘画技能和艺术修养，还可以享受到水彩艺术带来的愉悦和启发。

【学习目标】
(1) 培养审美眼光和艺术感知能力，提高对艺术作品的欣赏和评价水平。
(2) 获得启示和灵感，拓展创作思路和想法。
(3) 学习大师独特的表现技巧，提升水彩画创作技能。

第一节　威廉·透纳水彩风景画鉴赏

威廉·透纳水彩风景画如图 5-1～图 5-5 所示。

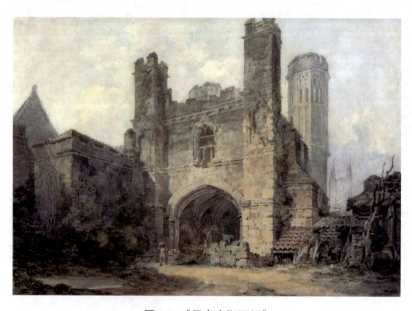

图 5-1　《圣奥古斯丁门》

第五章 大师水彩风景画鉴赏

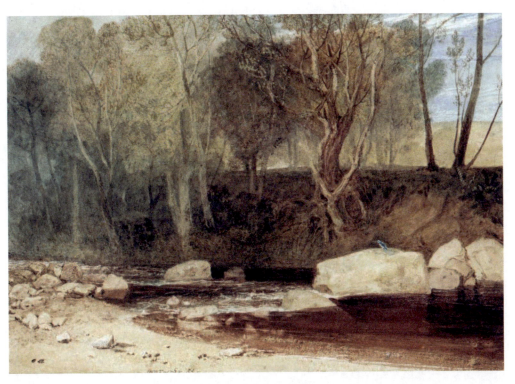

图 5-2 《在沃什伯恩》

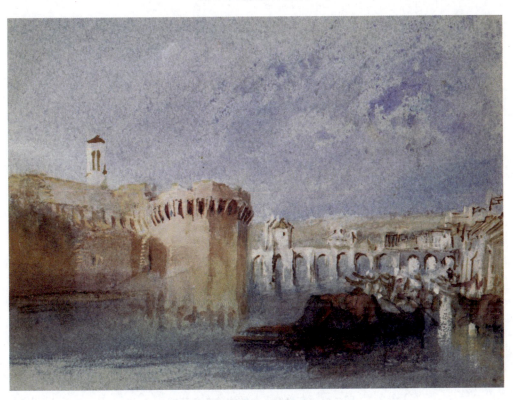

图 5-3 《城墙与教堂的楼塔》

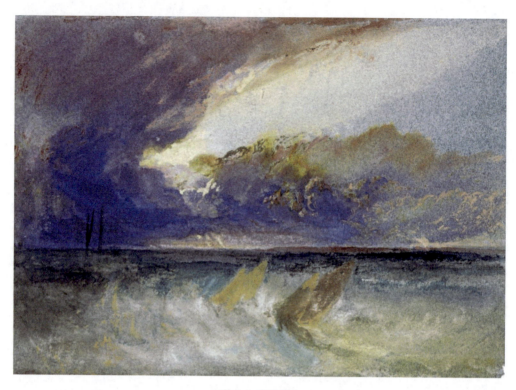

图 5-4 《海景》

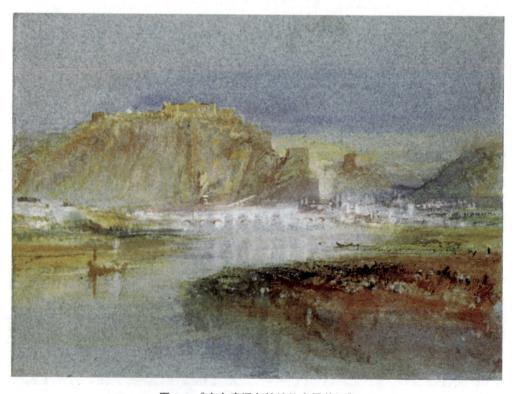

图 5-5 《来自摩泽尔的埃伦布雷茨坦》

第二节　　鲁道夫·冯·阿尔特水彩风景画鉴赏

鲁道夫·冯·阿尔特水彩风景画如图 5-6~图 5-9 所示。

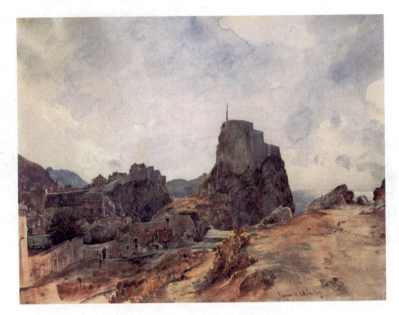

图 5-6 《拉古萨的圣洛伦佐城堡》

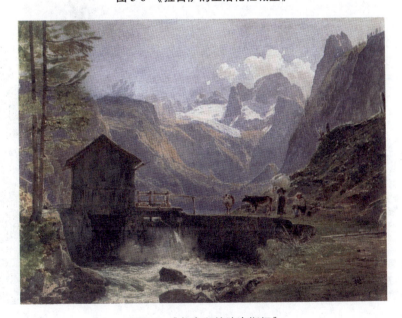

图 5-7 《戈索湖的达克斯坦》

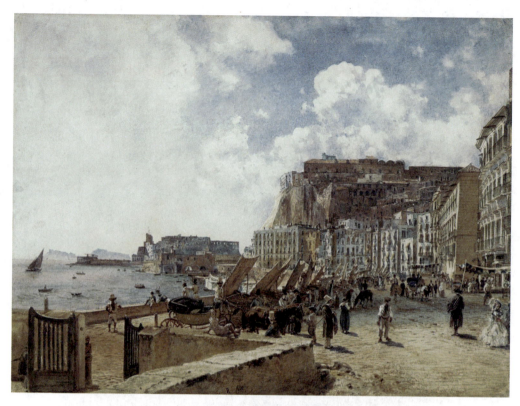

图 5-8 《那不勒斯景观》

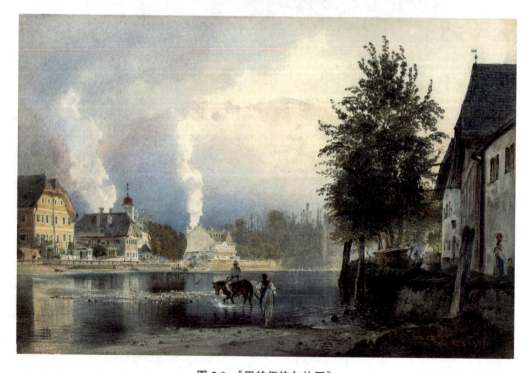

图 5-9 《巴特伊施尔盐厂》

第三节　洛根·萨金特水彩风景画鉴赏

洛根·萨金特水彩风景画如图 5-10~图 5-16 所示。

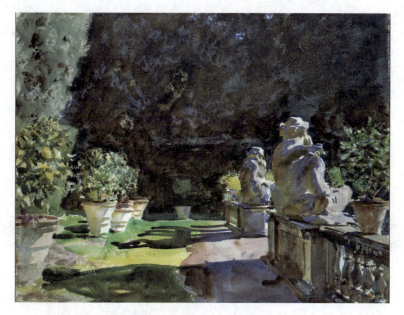

图 5-10　《卢卡马利亚别墅》

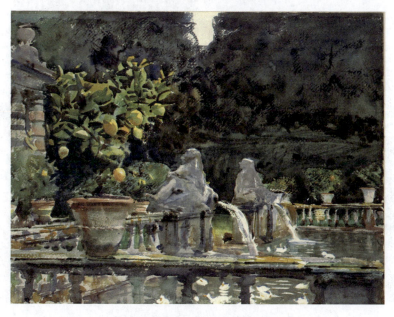

图 5-11　《卢卡马利亚别墅喷泉》

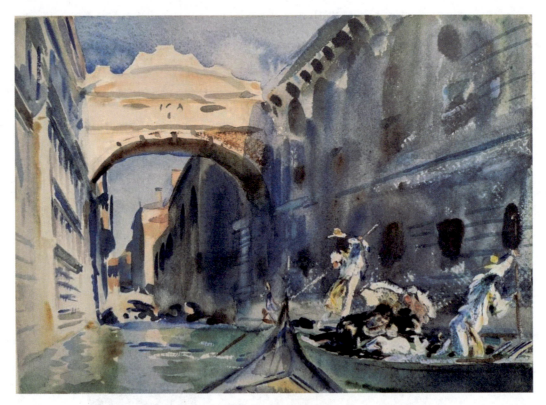

图 5-12 《叹息桥》

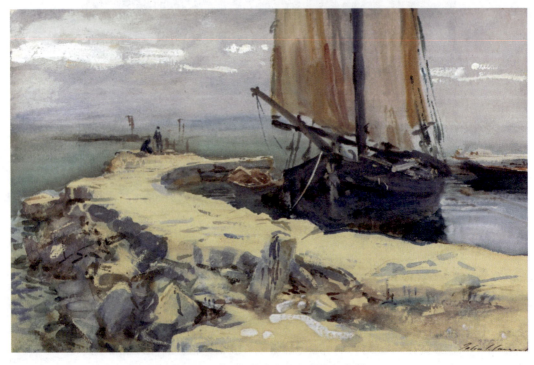

图 5-13 《加尔达湖上(圣维吉利奥)》

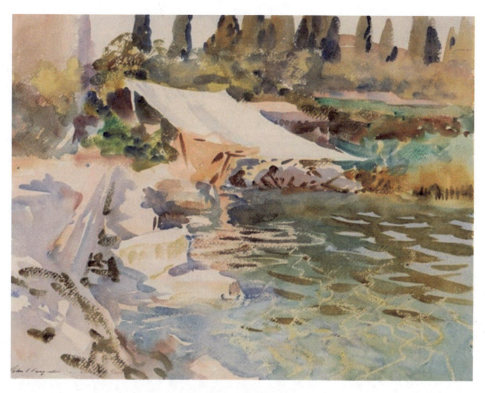

图 5-14 《加尔达湖》

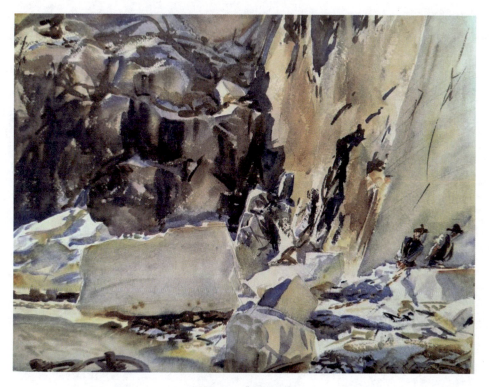

图 5-15 《采石场》

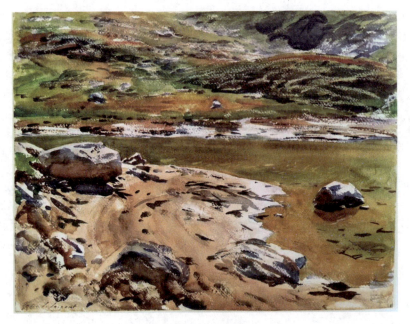

图 5-16 《浅滩》

第四节　温斯洛·霍默水彩风景画鉴赏

温斯洛·霍默水彩风景画如图 5-17～图 5-22 所示。

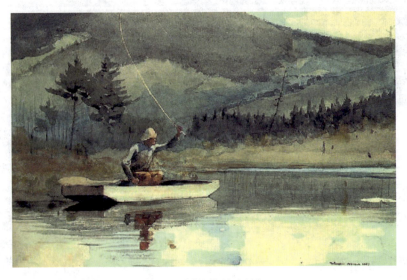

图 5-17 《安静的水塘》

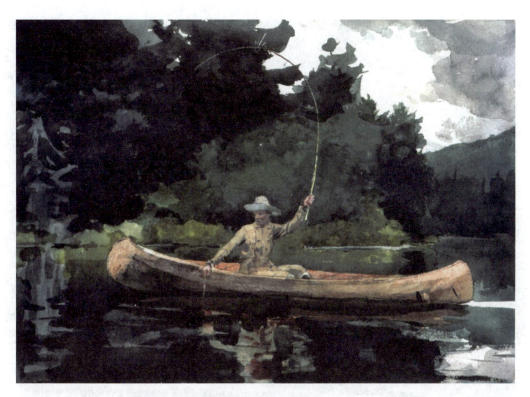

图 5-18 《北方的森林》

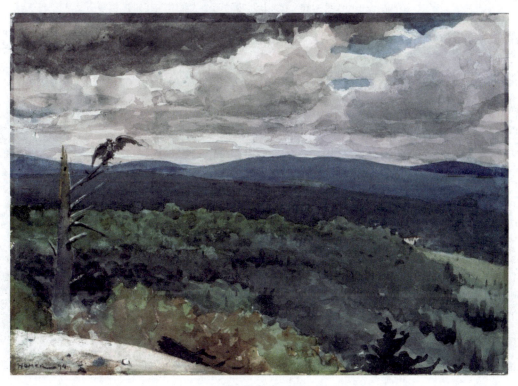

图 5-19 《丘陵景观》

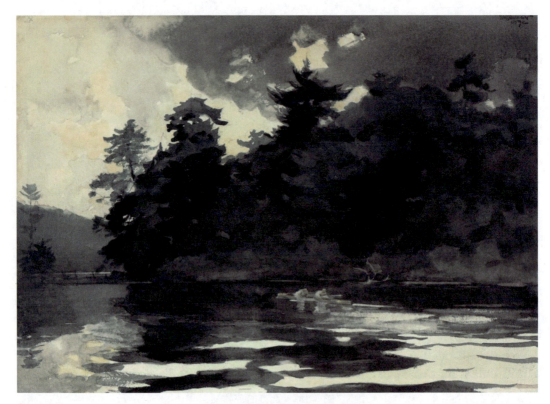

图 5-20 《湖上划船的两个人》

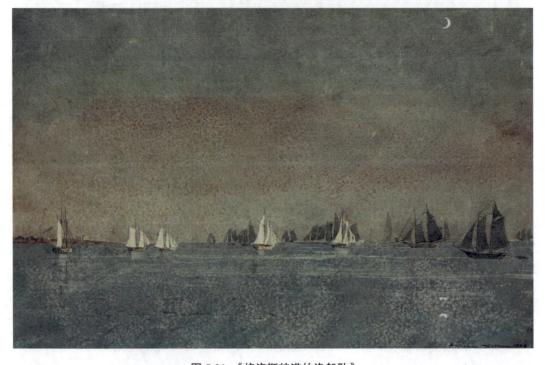

图 5-21 《格洛斯特港的渔船队》

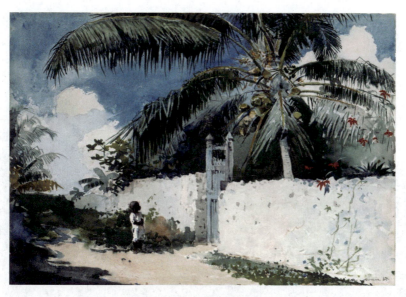

图 5-22 《纳苏的花园》

第五节　安德鲁·怀斯水彩风景画鉴赏

安德鲁·怀斯水彩风景画如图 5-23~图 5-28 所示。

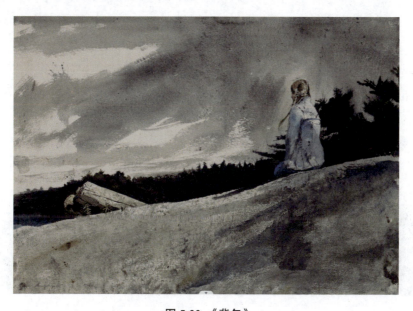

图 5-23 《背包》

图 5-24 《遮阴树》

图 5-25 《埃尔西的房子》

第五章　大师水彩风景画鉴赏

图 5-26 《干井（雨桶）》

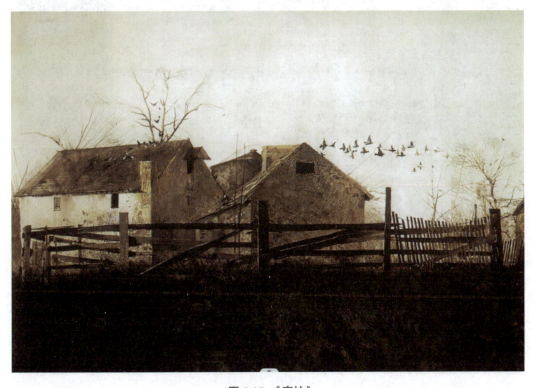

图 5-27 《磨坊》

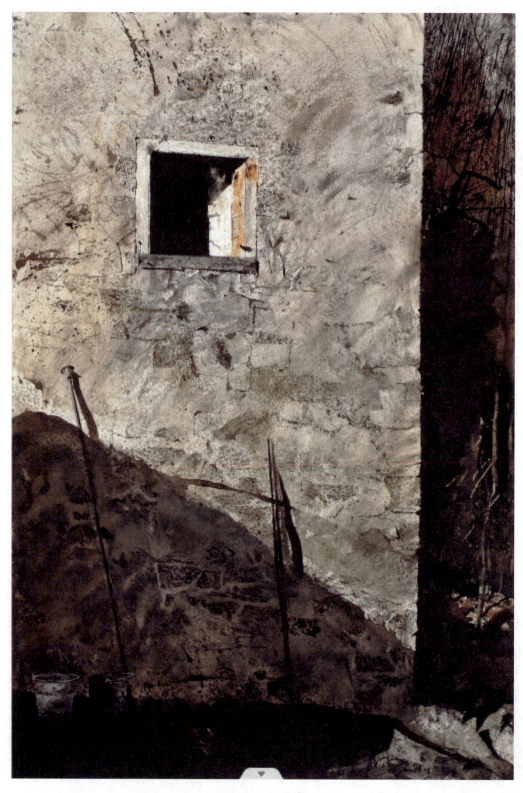

图 5-28 《长矛》

第六节　贡纳·韦德福斯水彩风景画鉴赏

贡纳·韦德福斯水彩风景画如图 5-29～图 5-33 所示。

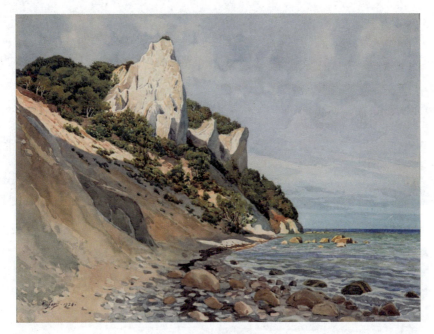

图 5-29　《地中海陆地上限》

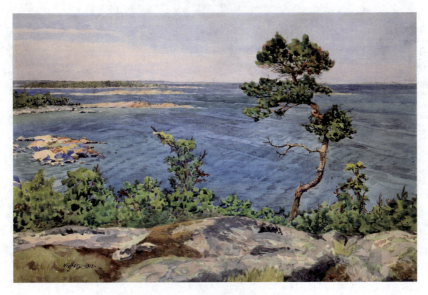

图 5-30　《有树的海岸之景》

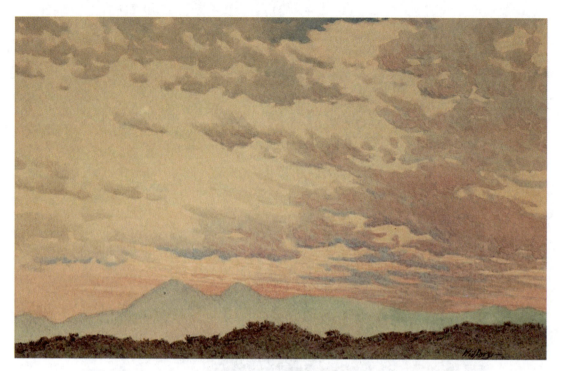

图 5-31 《傍晚的天空》

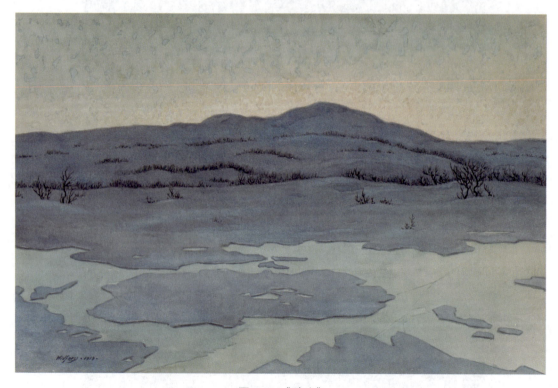

图 5-32 《破冰》

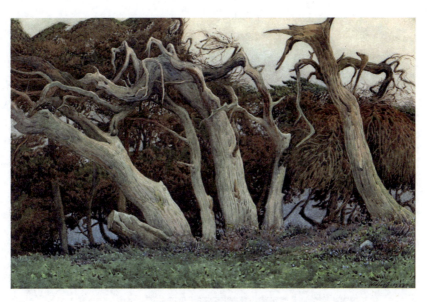

图 5-33 《风吹过的树》

第七节　安德斯·佐恩水彩风景画鉴赏

安德斯·佐恩水彩风景画如图 5-34~图 5-36 所示。

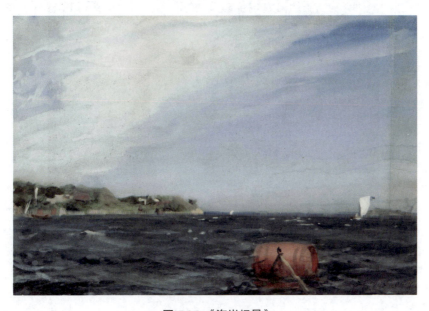

图 5-34 《海岸场景》

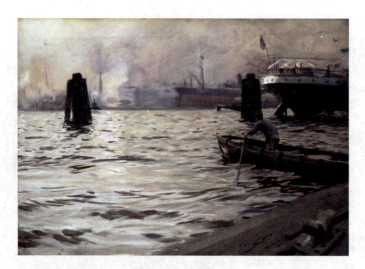

图 5-35 《汉堡港》

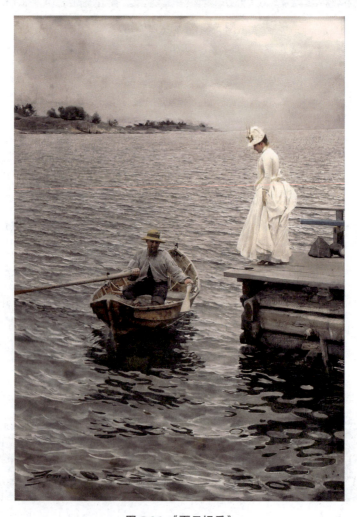

图 5-36 《夏日娱乐》

第八节　威廉·罗素·弗林特水彩风景画鉴赏

威廉·罗素·弗林特水彩风景画如图 5-37~图 5-41 所示。

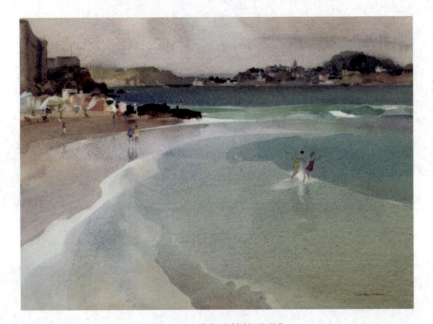

图 5-37 《有防护的通道》

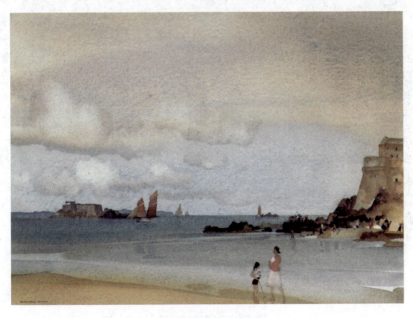

图 5-38 《静水泛舟》

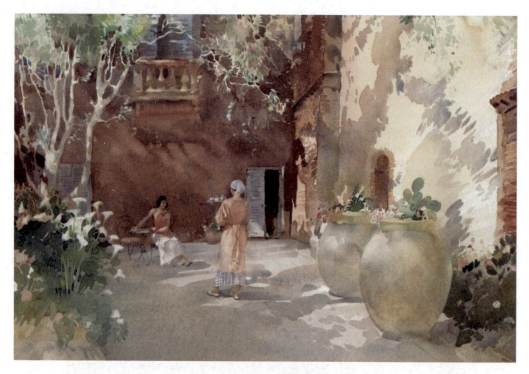

图 5-39 《做模特的露西娅》

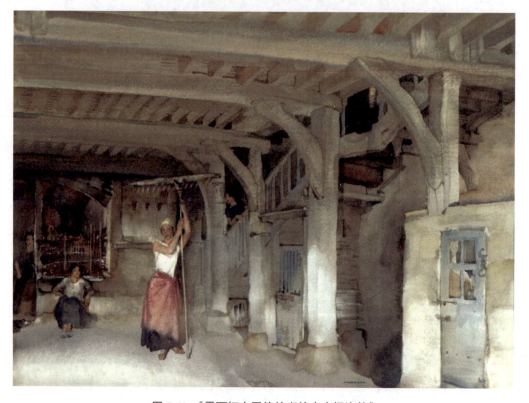

图 5-40 《露西娅在同伴的嘲笑声中摆姿势》

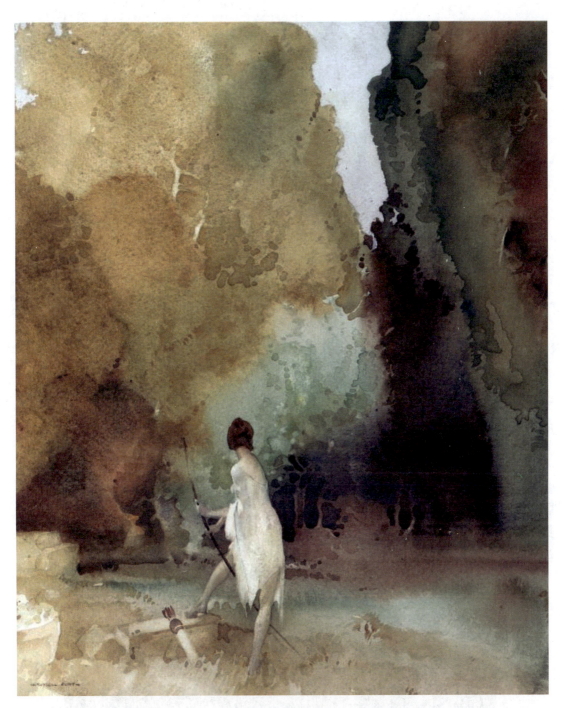

图 5-41 《胆小的猎人》

第九节　西蒙·帕尔默水彩风景画鉴赏

西蒙·帕尔默水彩风景画如图 5-42～图 5-46 所示。

图 5-42　《珀耳塞福涅的回归》

第五章 大师水彩风景画鉴赏

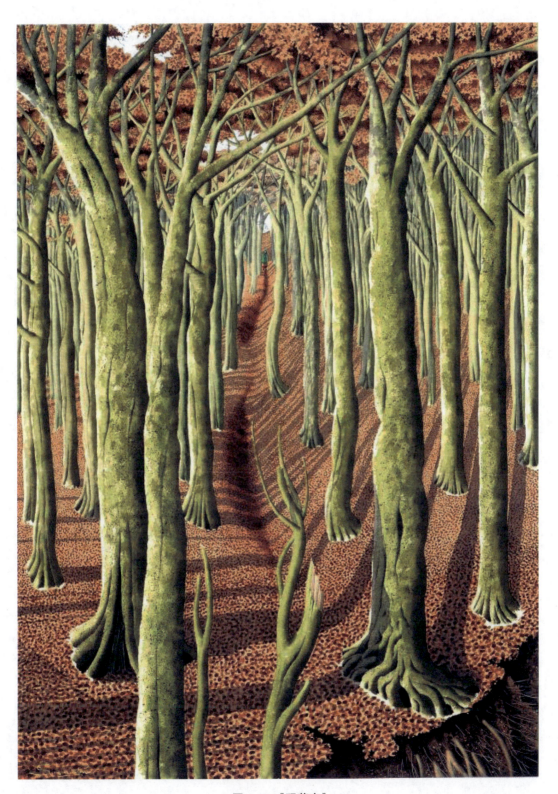

图 5-43 《玛蒂南》

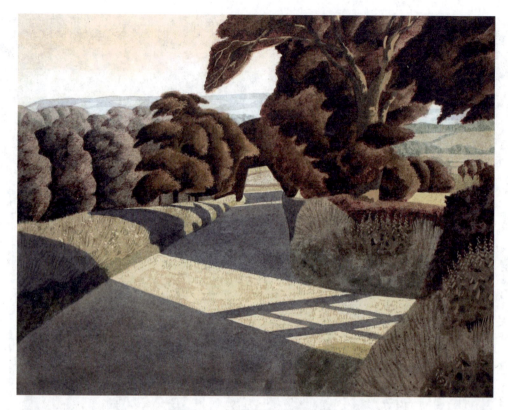

图 5-44 《带两个出口的景观》

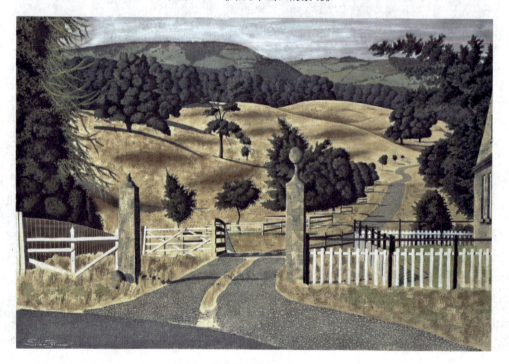

图 5-45 《南门》

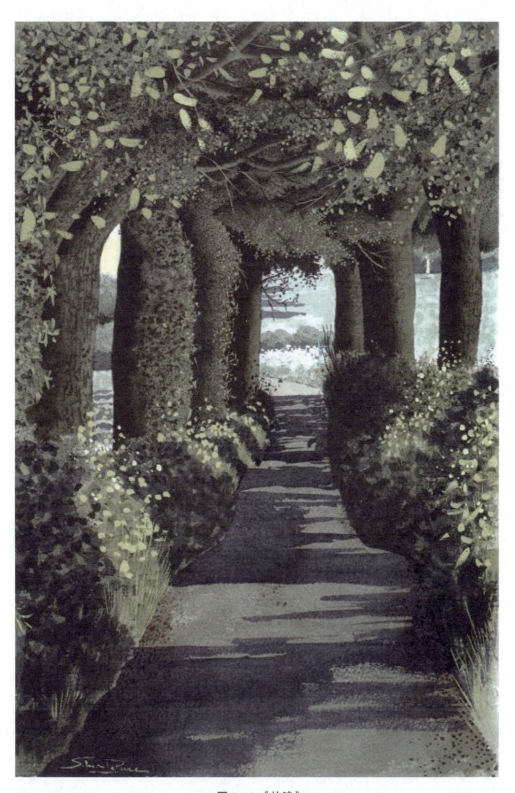

图 5-46 《热浪》

参 考 文 献

[1] 刘汝醴,刘明毅. 英国水彩画简史 [M]. 上海：上海人民美术出版社，1985.

[2] 戴小蛮. 风景如画："如画"的观念与十九世纪英国水彩风景画 [M]. 长沙：湖南人民出版社，2008.

[3] 何政广. 世界名画家全集·怀斯 [M]. 石家庄：河北教育出版社，2010.

[4] 王兴吉. 萨金特水彩 [M]. 长春：吉林美术出版社，2014.